小花园
365日

FRED BERNARD

[法] 弗雷德·贝尔纳 著

俞佳乐 译

后浪

北京联合出版公司
Beijing United Publishing Co.,Ltd.

图书在版编目（CIP）数据

小花园365日 / (法) 弗雷德·贝尔纳著；俞佳乐译
. -- 北京：北京联合出版公司，2023.4（2024.3重印）

ISBN 978-7-5596-6774-8

Ⅰ.①小… Ⅱ.①弗… ②俞… Ⅲ.①水彩画—作品集—法国—现代 Ⅳ.①J235

中国国家版本馆CIP数据核字(2023)第050746号

本书中文简体版权归属于银杏树下（上海）图书有限责任公司。
北京市版权局著作权合同登记 图字：01-2022-6842

小花园365日

著　　者：[法]弗雷德·贝尔纳
译　　者：俞佳乐
出 品 人：赵红仕
选题策划：银杏树下
出版统筹：吴兴元
编辑统筹：周　茜
特约编辑：马永乐
责任编辑：牛炜征
营销推广：ONEBOOK
装帧制造：墨白空间·杨阳

北京联合出版公司出版
（北京市西城区德外大街83号楼9层　100088）
河北中科印刷科技发展有限公司印刷　新华书店经销
字数37千字　710毫米×1000毫米　1/20　10.8印张
2023年4月第1版　2024年3月第3次印刷
ISBN 978-7-5596-6774-8
定价：58.00元

1999 年，当我买下这座花园的时候，这片高墙内的小园地布满了荆棘和荨麻。小花园位于勃艮第（Bourgogne）的一个村庄，它环绕着一个 19 世纪的老马厩，马厩附属于 18 世纪的一个养蚕场（人们说那是法国最北边的养蚕场），二十世纪三十年代有位老太太曾经住在那儿，我的爷爷出生于 1923 年，他还记得她。

在我弟弟的帮助下，我清理了这片 700 平方米的园地，保留了一些植物：梨树、黄花柳、竹子、榛子树、接骨木……我还发现了其他一些被湮没的植物，它们在第二年春天就恢复了生机：圣母百合、萱草、芍药、鸢尾……我搜罗花园里的球茎、种子和幼苗，还在花草商那里选购了一些，这里插插，那里种种，添了新的植物。所有这些都是为了打造一小片丛林，有条条小径，有幽暗与光明之处，围绕着一棵在 2000 年种下的被期盼已久的银杏树，它总让我想起那些遥远的旅行。对我的某些邻居而言，小花园是"一块荒地"或者"一塌糊涂"。对我而言，它是因为爱上了一位年老的艺伎而还俗的神父的园地。

我当年原打算定居在那里，但是生活做出了别样的决定，于是这方小园地在十五年里只是我在乡村的暂居住所。

很长时间里，我希望能够描绘所有在那里成长、生活和逝去的一切，那些让这座绿色小剧院生机勃勃的事物。然而，当我在那里暂住时，我只满足于草草记下这一朵或那一朵花儿开放的日子，有时是一些昆虫或者鸟类的名字，它们与我童年时在同一个小村落里见到的相比已经少了许多。

"每一个动物都实现了它生命和美的部分。"亚里士多德说。因此，每一头野兽，无论大小，消失时都带走了生命和美。植物也是如此。三年前，当我带着妻儿来这里长住的时候，在绘制两本漫画和青少年读物之间的空当，我终于开始梦想已久的事业：日复一日用绘画见证一个小生态系统的丰富生活。那里发生了太多的事件，对于喜欢睁开眼睛观察的人来说，那是最简单的美好。

我边画边写下了这本日记，仿佛是一部游记，为了取悦自己、家人和朋友。在我踏入这片小花园二十年后的今天，日记的影印版能够问世，要感谢马里翁·雅布伦斯基（Marion Jablonski）和吕塞特·萨维尔（Lucette Savier）的用心，二十五年来他们一直负责编辑出版我的绘本，我对他们感激不尽。

弗雷德·贝尔纳
2019 年 10 月 29 日

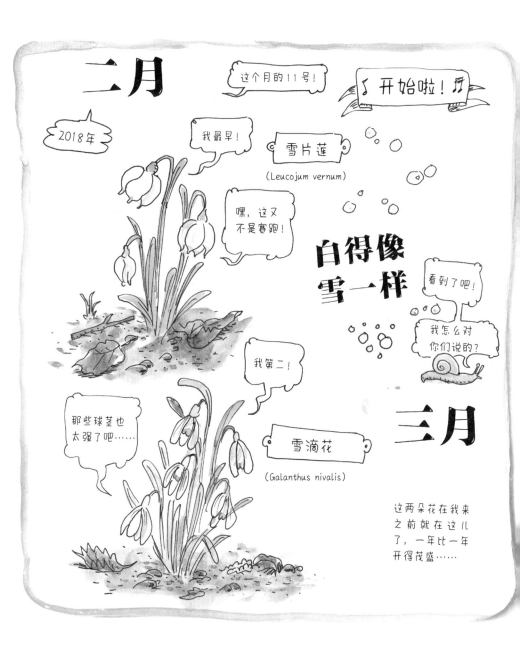

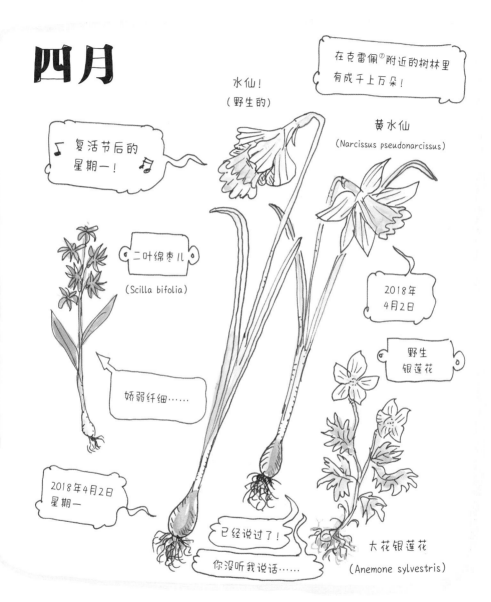

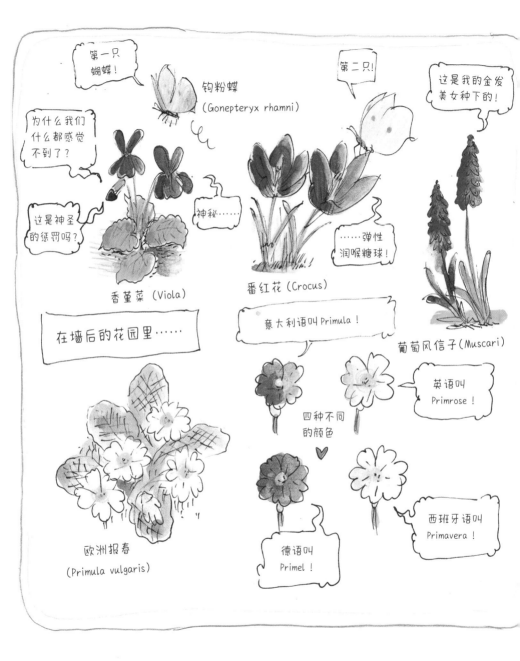

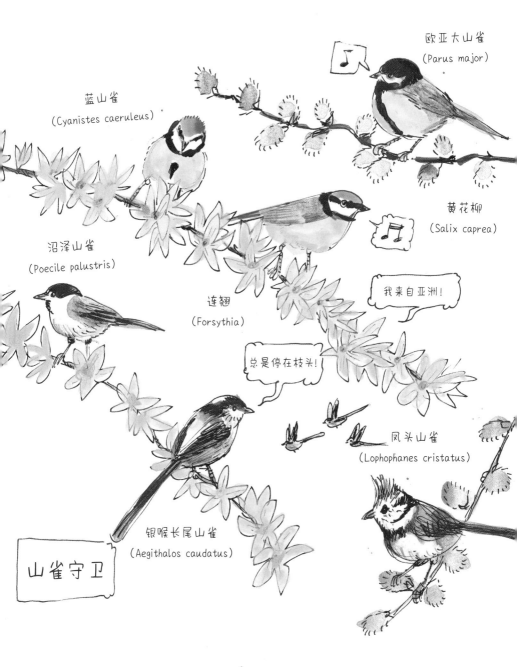

2018 年 4 月 18 日星期三

十月份以来晴天寥寥无几，今天终于迎来了阳光和骤然升温——27℃！
昨天一整天里，甜茅的种子四处噼啪作响，分裂、爆开、喷溅、跳跃。
我和默维尔捡回了一筐用来生火！

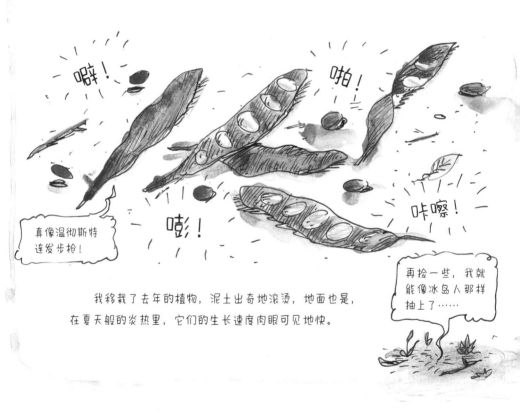

我移栽了去年的植物，泥土出奇地滚烫，地面也是，
在夏天般的炎热里，它们的生长速度肉眼可见地快。

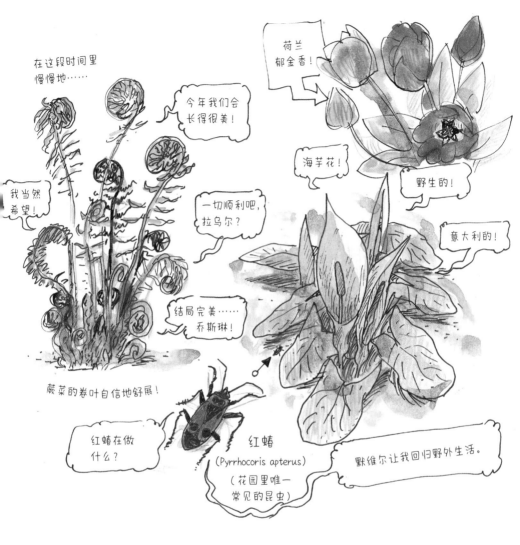

（欧洲报春、葡萄风信子、连翘花已经凋谢了，牡丹和鸢尾将提早接班。）
卡罗琳娜看到她的葡萄藤发芽了，眼见着长大，"只要冰圣徒节①那会儿……"

① 指每年 5 月 11 日的圣马默图斯（St. Mamertus）节、5 月 12 日的圣潘克拉斯（St. Pancras）节和 5 月 13 日的圣瑟法斯（St. Servatius）节，这段时间欧洲常气温骤降。

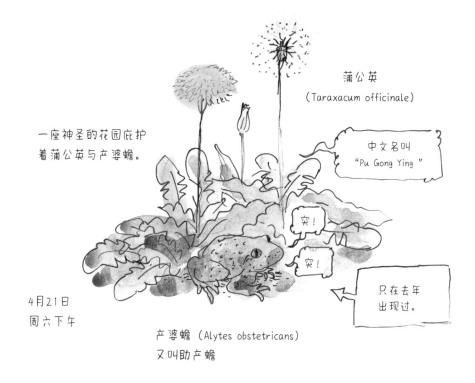

蒲公英
(Taraxacum officinale)

中文名叫
"Pu Gong Ying"

一座神圣的花园庇护
着蒲公英与产婆蟾。

突！

突！

只在去年
出现过。

4月21日
周六下午

产婆蟾 (Alytes obstetricans)
又叫助产蟾

　　Avril(法语中的四月)，源自拉丁语里的"aperire"，意思是"打开"。确实，
芽苞和窗户……一切都开放了！

　　古罗马人说的"aprilis"（花开时节）演变成了法语中的"avril"。

　　在法国，直到1564年，四月都是一年的第一个月份。新生伴随着五月
而来。后来是查理九世[①]把一月定为了每年的第一个月份。

① Charles IX，1550—1574年，法兰西瓦卢瓦王朝第十二位国王。

"还有这些紫罗兰，在草丛中神奇地开放，今夜，你认出它们了吗？你弯下腰，像我一样，你会惊讶；这个春天，它们不是更蓝了吗？……更紫了……不是更蓝了。停止这种逗弄！不如把这变幻的紫罗兰不变的香气带给你的水手们，闻着这消弭岁月的春药，像我一样，看着你童年的春天在你面前复苏和长大……"

西多妮·加布里埃尔·柯莱特
(Sidonie-Gabrielle Colette，1873—1954年)
我们勃艮第的女人！

《葡萄卷须》(Les vrilles de la vigne，1908年)

柯莱特在约讷省长大。她的母亲教会了她观察自然与园林，像谈论人物一样谈论它们！她是第二位当选龚古尔文学奖评委会成员的女性，获得法国国葬礼遇的女性！她以她的文笔、性格、自由主义精神，向老旧思想举起了修枝剪！致敬，柯莱特！

东侧全景！

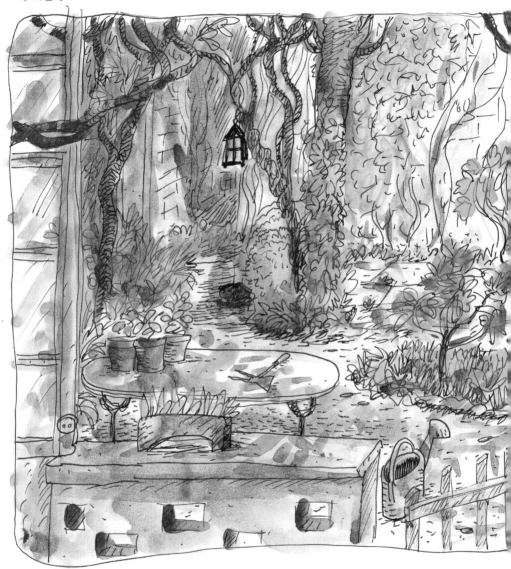

"米拉在哪里？"　　　　　唉！青春的恋爱就像阴晴不定的四月天气，太阳的光彩刚刚

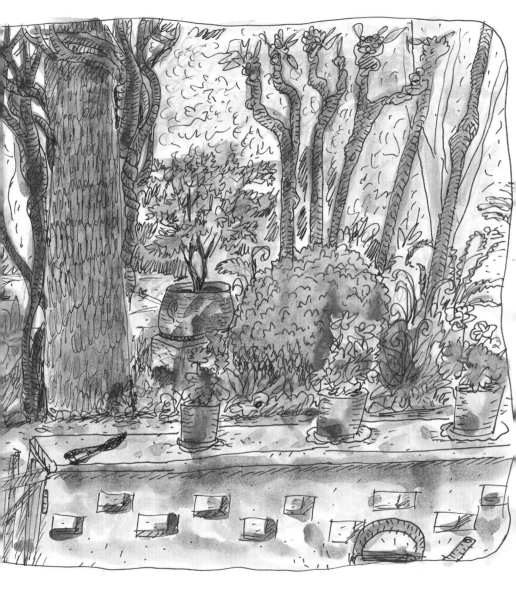

照耀大地，片刻间就遮上了黑沉沉的乌云一片！

——威廉·莎士比亚

我们爱上了我们的日本红枫"出猩猩"（Deshojo），它的叶子起初时是耀眼的玫红色，慢慢转为温柔的浅绿色。秋天，在掉落之前，叶子又变回了绯红……

你在等什么？

呃，等它变绿！

它的日本朋友们在第 191 页和第 205 页。

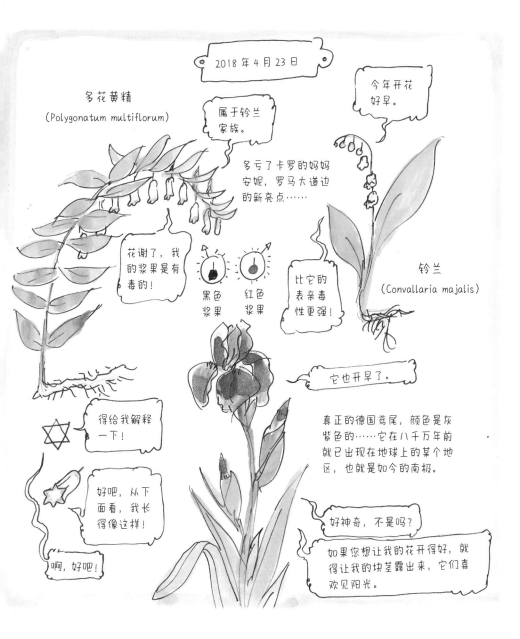

荷包牡丹 (Dicentra spectabilis)
又叫"玛丽的心"

1930 年左右，我爷爷还是个孩子的时候，一位老太太曾经居住在这里。她带来了森林里的野生植物——头巾百合、熊葱……现在我接力种下了野生银莲花。

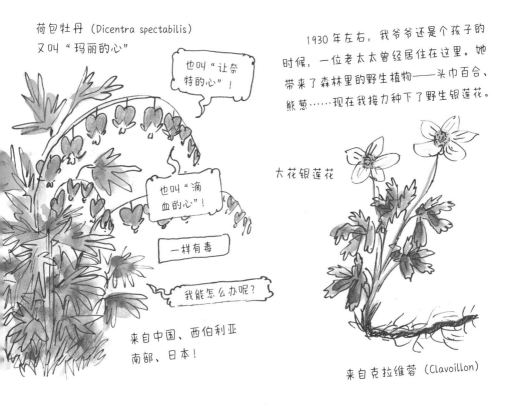

也叫"让奈特的心"！

也叫"滴血的心"！

一样有毒

我能怎么办呢？

来自中国、西伯利亚南部、日本！

大花银莲花

来自克拉维蓉 (Clavoillon)

Ἄνοιξη（希腊语中的"春天"）

⭐ 宙斯和德墨忒尔的女儿珀耳塞福涅被冥王哈迪斯掳走。在地下的生活对珀耳塞福涅来说如同地狱一般，见不到女儿对德墨忒尔来说也如同地狱一般。宙斯要求哈迪斯将珀耳塞福涅送回，哈迪斯拒绝了。丰收女神德墨忒尔也因此拒绝向人类提供粮食，人类将饥饿而死。最终，双方达成协议，珀耳塞福涅一年中有六个月待在冥界，即冬季前后；春天时她重回人间，德墨忒尔也会在秋天之前给予人们粮食。就是这样啦！

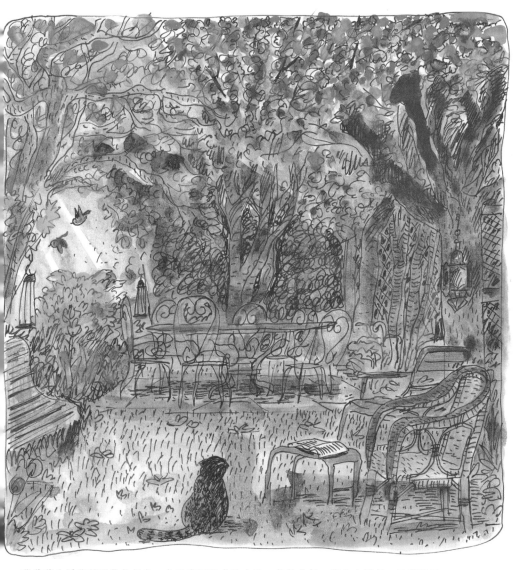

我爷爷告诉我花园里曾经有一方用岩石砌成的水池，养着金鱼。老太太还有一片菜园子。
砾石小道沿着墙壁，菜园子外面围着低矮的黄杨，她还种了果树……

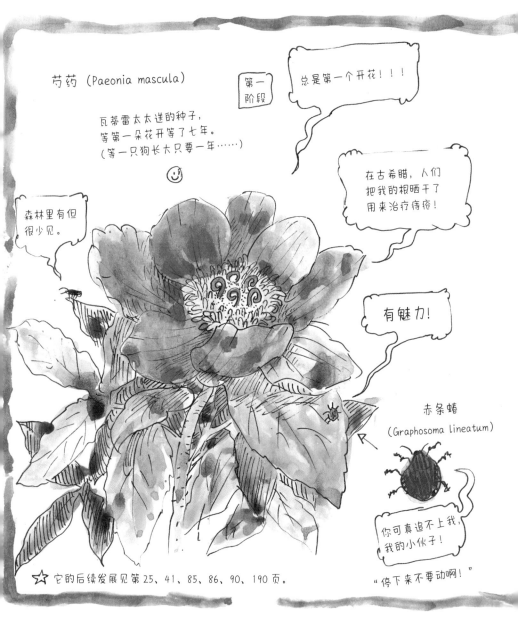

芍药 (Paeonia mascula)

瓦蒂雷太太送的种子，
等第一朵花开等了七年。
（等一只狗长大只要一年……）

第一阶段

总是第一个开花！！！

在古希腊，人们把我的根晒干了用来治疗痔疮！

森林里有但很少见。

有魅力！

赤条蝽
(Graphosoma lineatum)

你可真追不上我，我的小伙子！

"停下来不要动啊！"

☆ 它的后续发展见第 25、41、85、86、90、190 页。

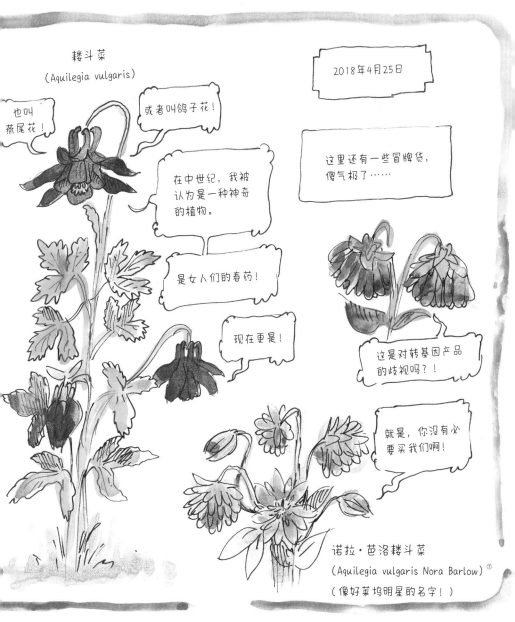

耧斗菜
(Aquilegia vulgaris)

也叫燕尾花！

或者叫鸽子花！

2018年4月25日

在中世纪，我被认为是一种神奇的植物。

这里还有一些冒牌货，傻气极了……

是女人们的春药！

现在更是！

这是对转基因产品的歧视吗？！

就是，你没有必要买我们啊！

诺拉·芭洛耧斗菜
(Aquilegia vulgaris Nora Barlow) [①]
(像好莱坞明星的名字！)

① Nora Barlow是英国植物学家和遗传学家，达尔文的孙女，一种重瓣耧斗菜以她的名字命名。

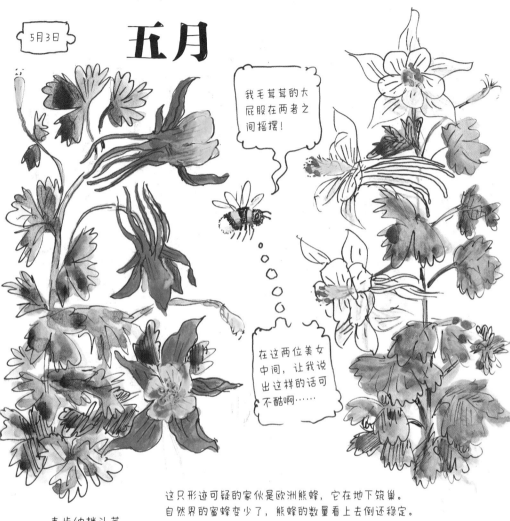

麦肯纳耧斗菜
(Aquilegia vulgaris Mckana)

这只形迹可疑的家伙是欧洲熊蜂，它在地下筑巢。
自然界的蜜蜂变少了，熊蜂的数量看上去倒还稳定。

如果没参加过研讨会，我们能指望打理好这个
神父的花园吗？

米拉看到我刚扫过的日式踏步石上长了苔藓。她在樱花瓣铺成的地毯上探索着前进……

那些"野花"（以效率对抗秩序）

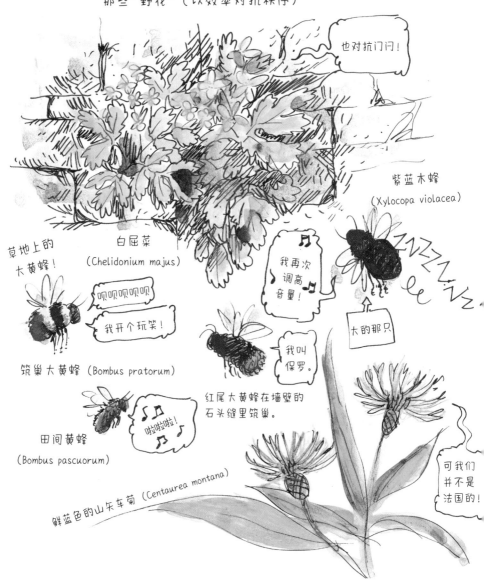

也对抗门闩！

紫蓝木蜂
(Xylocopa violacea)

草地上的
大黄蜂！

白屈菜
(Chelidonium majus)

呗呗呗呗呗

我开个玩笑！

筑巢大黄蜂 (Bombus pratorum)

我再次
调高
音量！

大的那只

我叫
保罗。

红尾大黄蜂在墙壁的
石头缝里筑巢。

田间黄蜂
(Bombus pascuorum)

啦啦啦！

可我们
并不是
法国的！

鲜蓝色的山矢车菊 (Centaurea montana)

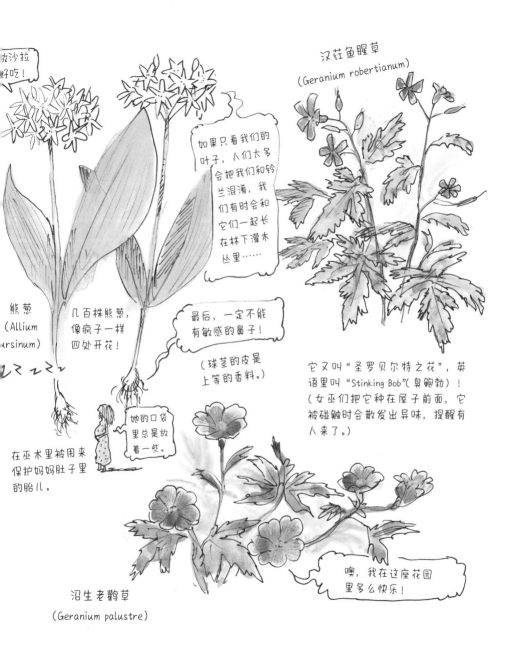

放沙拉子吃!

汉荭鱼腥草
(Geranium robertianum)

如果只看我们的叶子，人们大多会把我们和铃兰混淆，我们有时会和它们一起长在林下灌木丛里……

最后，一定不能有敏感的鼻子!

熊葱
(Allium ursinum)

几百株熊葱，像疯子一样四处开花!

（球茎的皮是上等的香料。）

它又叫"圣罗贝特之花"，英语里叫 "Stinking Bob"（臭鲍勃）! （女巫们把它种在屋子前面，它被碰触时会散发出异味，提醒有人来了。）

在巫术里被用来保护妈妈肚子里的胎儿。

她的口袋里总是放着一些。

沼生老鹳草

(Geranium palustre)

噢，我在这座花园里多么快乐!

-23-

续随子（Euphorbia lathyris）

田野毛茛（Ranunculus arvensis）

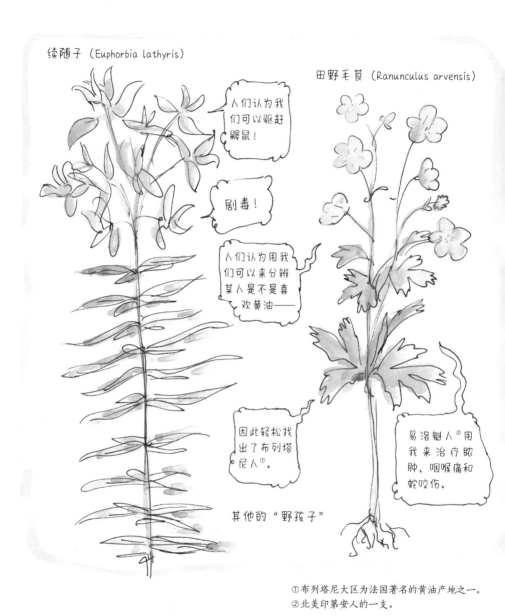

人们认为我们可以驱赶鼹鼠！

剧毒！

人们认为用我们可以来分辨某人是不是喜欢黄油——

因此轻松找出了布列塔尼人①。

易洛魁人②用我来治疗脓肿、咽喉痛和蛇咬伤。

其他的"野孩子"

①布列塔尼大区为法国著名的黄油产地之一。
②北美印第安人的一支。

-24-

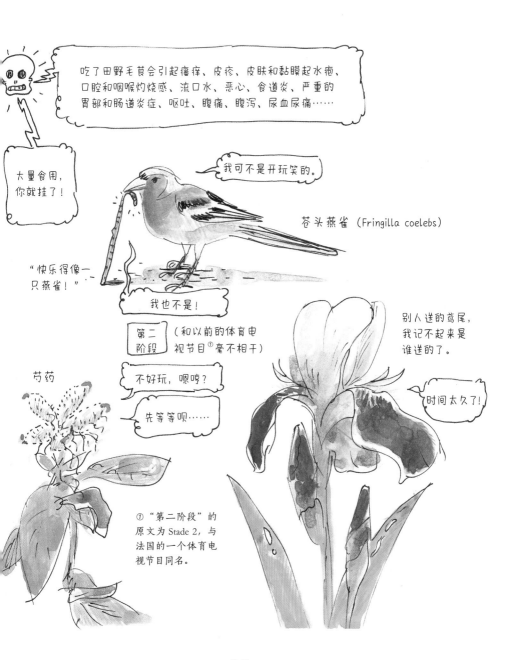

吃了田野毛茛会引起瘙痒、皮疹、皮肤和黏膜起水疱、口腔和咽喉灼烧感、流口水、恶心、食道炎、严重的胃部和肠道炎症、呕吐、腹痛、腹泻、尿血尿痛……

大量食用，你就挂了！

我可不是开玩笑的。

苍头燕雀（Fringilla coelebs）

"快乐得像一只燕雀！"

我也不是！

第二阶段 （和以前的体育电视节目①毫不相干）

芍药

不好玩，嗯哼？

先等等呗……

别人送的鸢尾，我记不起来是谁送的了。

时间太久了！

① "第二阶段"的原文为 Stade 2，与法国的一个体育电视节目同名。

-25-

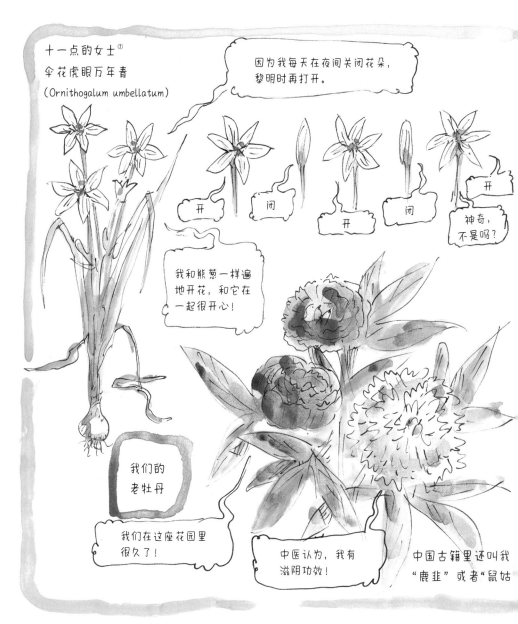

十一点的女士①
伞花虎眼万年青
（*Ornithogalum umbellatum*）

因为我每天在夜间关闭花朵，
黎明时再打开。

开

闭

开

闭

开

神奇，
不是吗？

我和熊葱一样遍
地开花，和它在
一起很开心！

我们的
老牡丹

我们在这座花园里
很久了！

中医认为，我有
滋阴功效！

中国古籍里还叫我
"鹿韭"或者"鼠姑"

① 伞花虎眼万年青一般在十一点开放，所以又称"十一点的女士"。

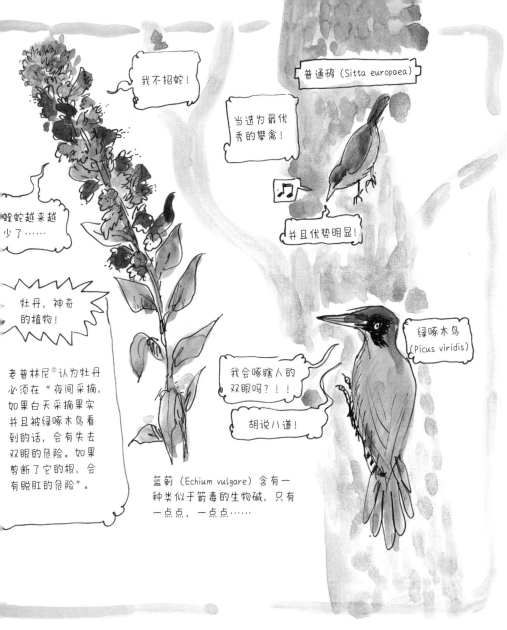

我不招蛇！

普通鸸 (Sitta europaea)

当选为最优秀的攀禽！

蝰蛇越来越少了……

并且优势明显！

牡丹，神奇的植物！

老普林尼[①]认为牡丹必须在"夜间采摘，如果白天采摘果实并且被绿啄木鸟看到的话，会有失去双眼的危险。如果剪断了它的根，会有脱肛的危险"。

绿啄木鸟 (Picus viridis)

我会啄瞎人的双眼吗？！！

胡说八道！

蓝蓟 (Echium vulgare) 含有一种类似于箭毒的生物碱，只有一点点，一点点……

即盖乌斯·普林尼·塞孔都斯（Gaius Plinius Secundus，23/24—79 年），古罗马百科全书式作家，以其所著《自然史》一书闻名。

巴尔比雷（Barbirey）的公路上，在布伊朗（Bouilland）和乌克桥（Pont d'Ouche）之间。

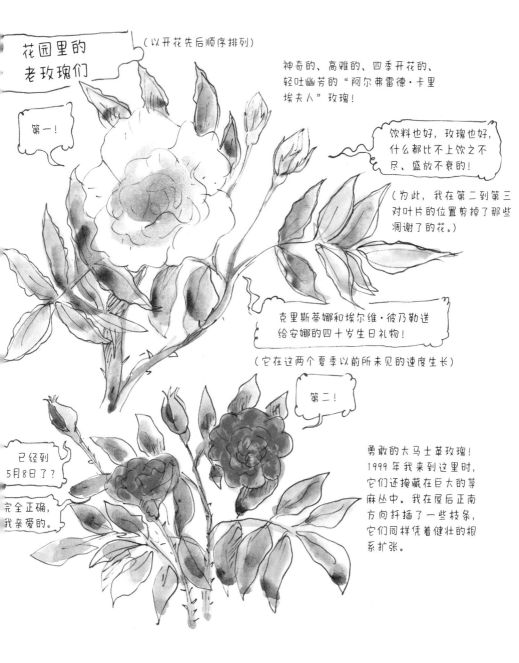

花园里的老玫瑰们

（以开花先后顺序排列）

第一！

神奇的、高雅的、四季开花的、轻吐幽芳的"阿尔弗雷德·卡里埃夫人"玫瑰！

饮料也好，玫瑰也好，什么都比不上饮之不尽、盛放不衰的！

（为此，我在第二到第三对叶片的位置剪掉了那些凋谢了的花。）

克里斯蒂娜和埃尔维·彼乃勒送给安娜的四十岁生日礼物！

（它在这两个夏季以前所未见的速度生长）

第二！

已经到5月8日了？

完全正确，我亲爱的。

勇敢的大马士革玫瑰！1999年我来到这里时，它们还掩藏在巨大的荨麻丛中。我在屋后正南方向扦插了一些枝条，它们同样凭着健壮的根系扩张。

-29-

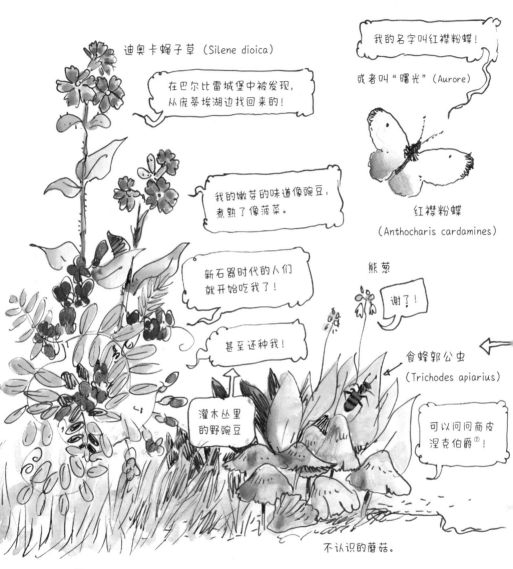

迪奥卡蝠子草（Silene dioica）

在巴尔比雷城堡中被发现，
从庞蒂埃湖边找回来的！

我的名字叫红襟粉蝶！

或者叫"曙光"（Aurore）

红襟粉蝶
（Anthocharis cardamines）

我的嫩芽的味道像豌豆，
煮熟了像菠菜。

新石器时代的人们
就开始吃我了！

甚至还种我！

熊葱

谢了！

灌木丛里
的野豌豆

食蜂郭公虫
（Trichodes apiarius）

可以问问商皮
涅克伯爵①！

不认识的蘑菇。

野豌豆（Vicia dumetorum）

①法国漫画丛书中的人物，以研究蘑菇见长。

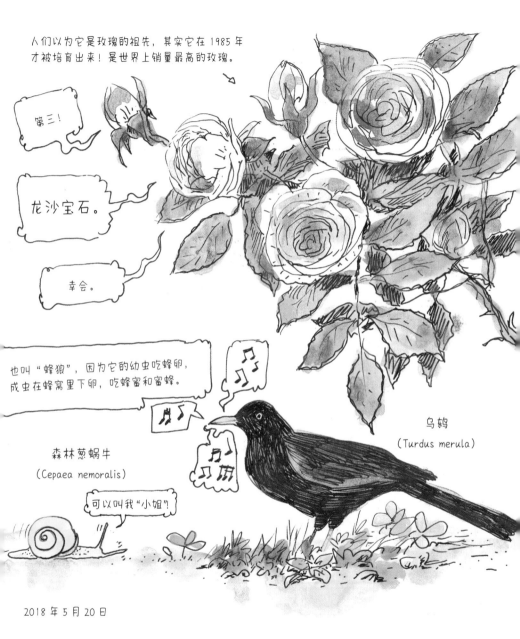

人们以为它是玫瑰的祖先，其实它在 1985 年
才被培育出来！是世界上销量最高的玫瑰。

第三！

龙沙宝石。

幸会。

也叫"蜂狼"，因为它的幼虫吃蜂卵，
成虫在蜂窝里下卵，吃蜂蜜和蜜蜂。

森林葱蜗牛
(Cepaea nemoralis)

可以叫我"小姐"!

乌鸫
(Turdus merula)

2018 年 5 月 20 日

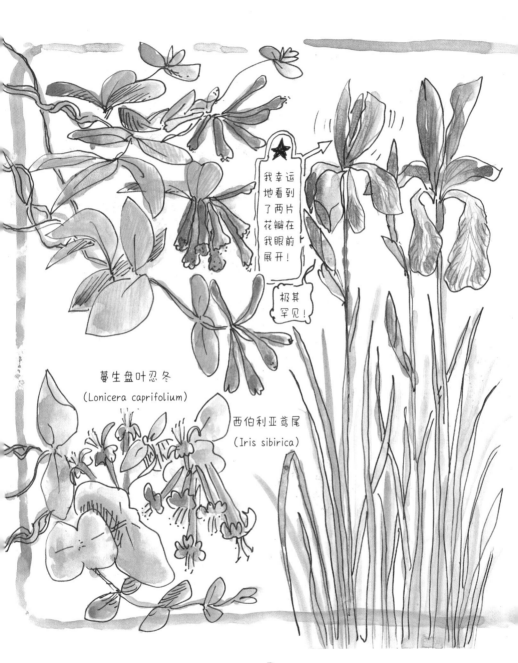

蔓生盘叶忍冬
(Lonicera caprifolium)

西伯利亚鸢尾
(Iris sibirica)

我幸运地看到了两片花瓣在我眼前展开！

极其罕见！

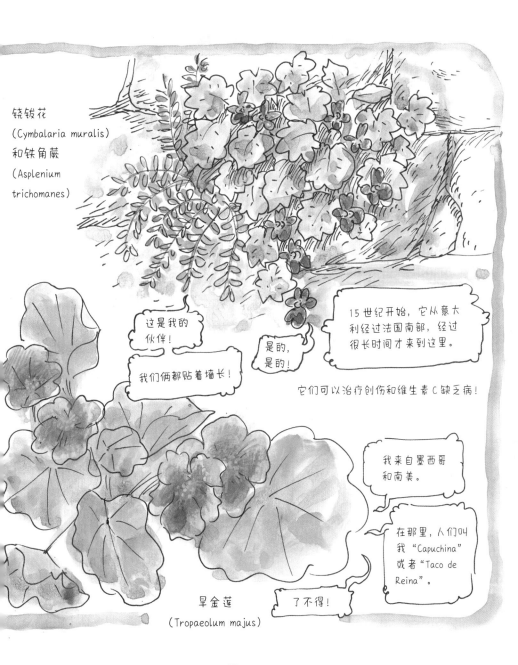

铙钹花
(Cymbalaria muralis)
和铁角蕨
(Asplenium
trichomanes)

这是我的
伙伴！

我们俩都贴着墙长！

是的，
是的！

15 世纪开始，它从意大利经过法国南部，经过很长时间才来到这里。

它们可以治疗创伤和维生素 C 缺乏病！

我来自墨西哥
和南美。

在那里，人们叫我"Capuchina"或者"Taco de Reina"。

旱金莲
(Tropaeolum majus)

了不得！

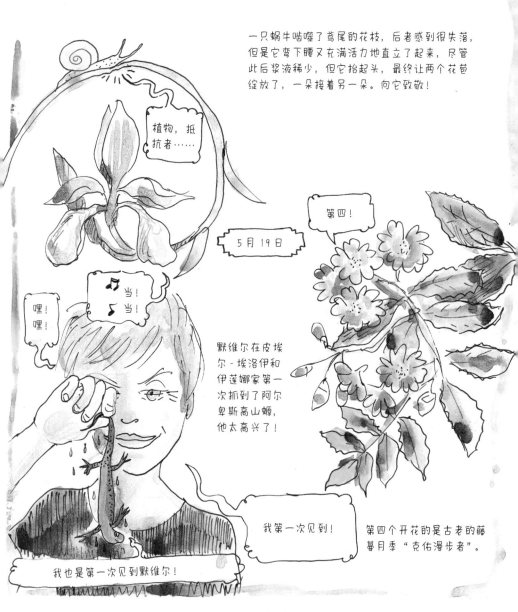

一只蜗牛啃噬了鸢尾的花枝，后者感到很失落，但是它弯下腰又充满活力地直立了起来，尽管此后浆液稀少，但它抬起头，最终让两个花苞绽放了，一朵接着另一朵。向它致敬！

植物，抵抗者……

5 月 19 日

第四！

嘿！嘿！

♪ 当！当！

默维尔在皮埃尔 - 埃洛伊和伊莲娜家第一次抓到了阿尔卑斯高山蝾，他太高兴了！

我第一次见到！

第四个开花的是古老的藤蔓月季"克佑漫步者"。

我也是第一次见到默维尔！

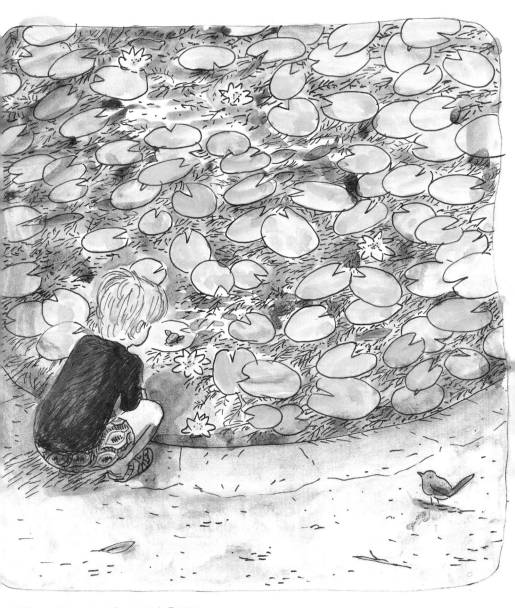

默维尔在埋伏。这只青蛙可不容易捉到。

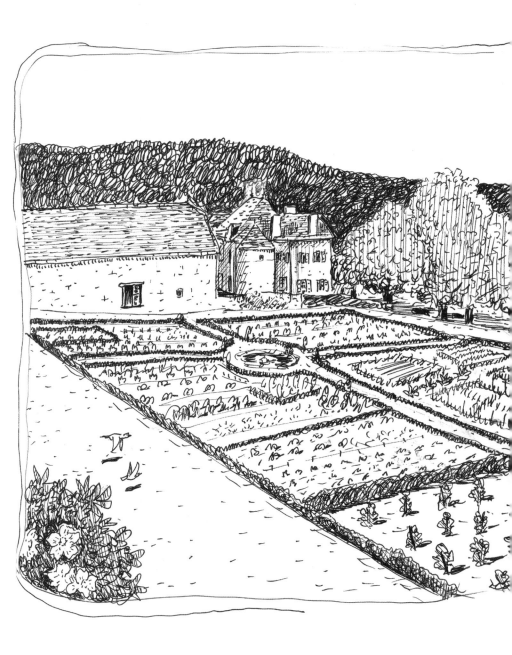

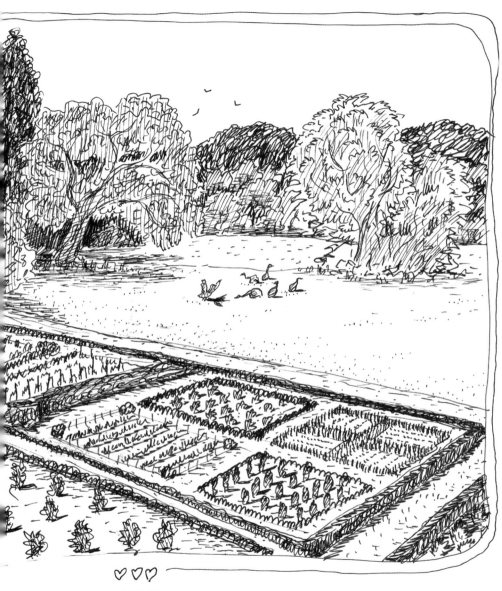

♡♡♡

乌克河畔的巴尔比雷城堡

抖落你的灰尘，噢，毛茸茸的蜜蜂，

你将黄金撒向了你的足！

噢，园地里优雅的花芽，金黄灿烂，

将你们的财富托付于我！

噢，耧斗菜，打开你合拢的裙，

那裙下庇护着一对斑鸠！

噢，海芋花，敲响你浅绿钟下的紫色钟舌！

——简·英格娄[1]

六月

在她之后，快乐的六月来了，身披绿叶，仿佛一个演员。但在他的时间里，他劳作和玩乐一样多，就像他的犁刀所证明的那样。他将骑到一只螃蟹背上，螃蟹笨拙地驮着他，步伐缓慢扭曲，倒退着走，就像反向用力的纤夫们。

——埃德蒙·斯宾塞[2]

① Jean Ingelow，1820—1897 年，英国女诗人。
② Edmund Spenser，约 1552—1599 年，英国著名诗人。

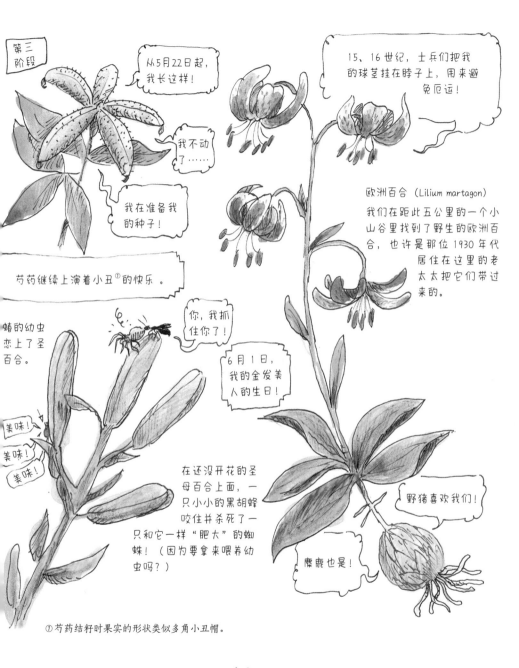

第三阶段

从5月22日起，我长这样！

我不动了……

我在准备我的种子！

15、16世纪，士兵们把我的球茎挂在脖子上，用来避免厄运！

欧洲百合（Lilium martagon）

我们在距此五公里的一个小山谷里找到了野生的欧洲百合，也许是那位1930年代居住在这里的老太太把它们带过来的。

芍药继续上演着小丑①的快乐。

蜡的幼虫恋上了圣百合。

你，我抓住你了！

美味！
美味！
美味！

6月1日，我的金发美人的生日！

在还没开花的圣母百合上面，一只小小的黑胡蜂咬住并杀死了一只和它一样"肥大"的蜘蛛！（因为要拿来喂养幼虫吗？）

野猪喜欢我们！

麋鹿也是！

①芍药结籽时果实的形状类似多角小丑帽。

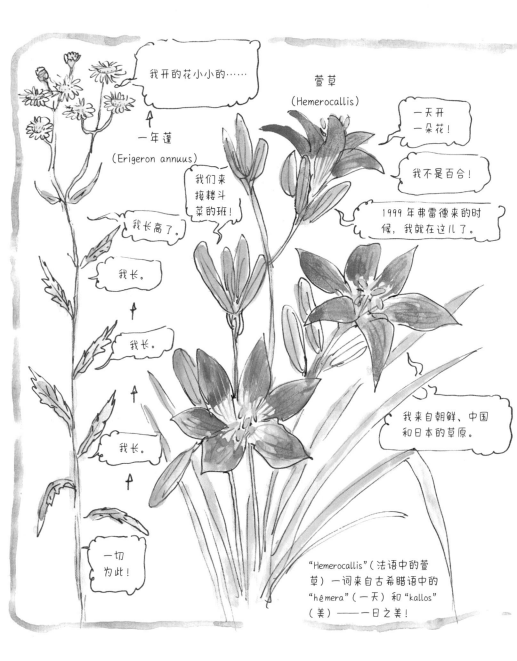

在 19 世纪，人们将这种古老月季命名为"多情宁芙①的腿"（培育于 1835 年），它是像仙女的大腿一样淡粉色带贝母白的玫瑰花。

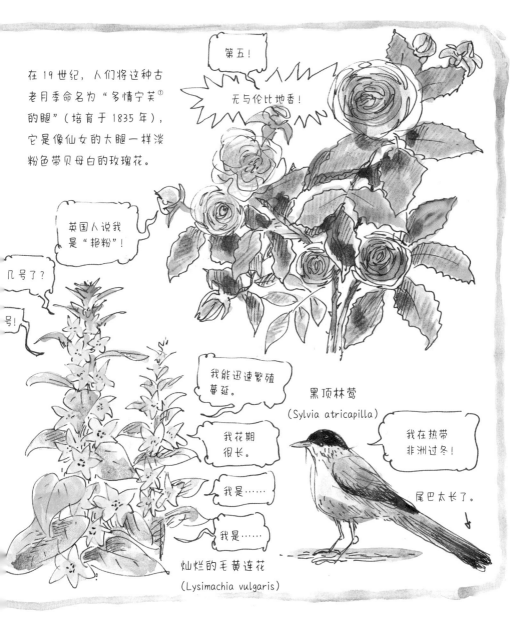

第五！

无与伦比地香！

英国人说我是"艳粉"！

几号了？

号！

我能迅速繁殖蔓延。

我花期很长。

我是……

我是……

灿烂的毛黄连花
（Lysimachia vulgaris）

黑顶林莺
（Sylvia atricapilla）

我在热带非洲过冬！

尾巴太长了。

①希腊神话中的女神，出没于山林、原野、大海、泉水等地。

我们在花园东侧和南边找到的野草莓可能是 1930 年代生活在此的老太太种下的（关于这座房子的历史见第 17、59、77 页）。

我爷爷清楚地记得这位孤独的老太太，他的一个朋友小时候住在她对面的房子里。他骑在自行车上，倚靠着墙壁，把手伸进老太太的信箱，从街上喊她。老太太在花园听到了喊声，从里面关上了信箱，夹住了他的手指。"哎哟！"

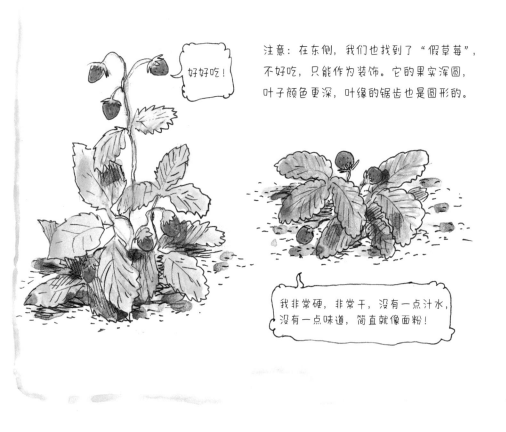

好好吃！

注意：在东侧，我们也找到了"假草莓"，不好吃，只能作为装饰。它的果实浑圆，叶子颜色更深，叶缘的锯齿也是圆形的。

我非常硬，非常干，没有一点汁水，没有一点味道，简直就像面粉！

我精心栽种的艾丽玫瑰（ELLE Meibderos）是"对所有女性尊贵的献词，献给同名的杂志①"。

优秀的哥特玫瑰！

这下好了……

非常像胡椒！

就是这样……

人们本来可以叫我布莱姆·斯托克②！

香气别具一格！
（比胡椒可美多了）

黑巴克玫瑰

我们还会看到一些不幸被我忘记了名字的玫瑰……（没关系！）

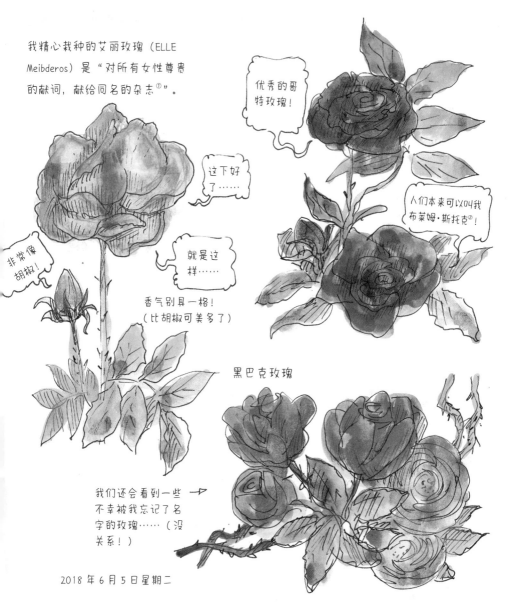

2018 年 6 月 5 日星期二

①指时尚杂志 ELLE，法文原意为"她"。
② Bram Stoker，1847—1912 年，爱尔兰小说家，以创作吸血鬼题材小说闻名。

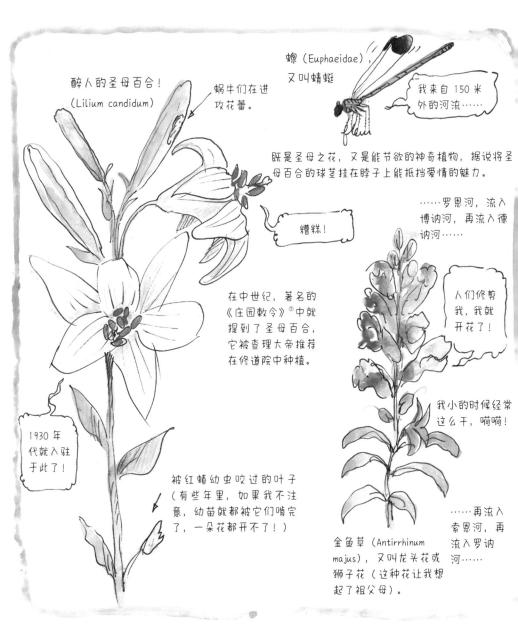

醉人的圣母百合！
(Lilium candidum)

蜗牛们在进攻花蕾。

蟌 (Euphaeidae)，又叫蜻蜓

我来自 150 米外的河流……

既是圣母之花，又是能节欲的神奇植物，据说将圣母百合的球茎挂在脖子上能抵挡爱情的魅力。

……罗恩河，流入博讷河，再流入德讷河……

糟糕！

在中世纪，著名的《庄园敕令》①中就提到了圣母百合，它被查理大帝推荐在修道院中种植。

人们修剪我，我就开花了。

1930 年代就入驻于此了！

我小的时候经常这么干，嗬嗬！

被红蛸幼虫咬过的叶子（有些年里，如果我不注意，幼苗就都被它们啃完了，一朵花都开不了！）

金鱼草 (Antirrhinum majus)，又叫龙头花或狮子花（这种花让我想起了祖父母）。

……再流入索恩河，再流入罗讷河……

① 法文为 Capitulaire de Villis，是法兰克王国加洛林王朝于 8 世纪末颁布的关于整顿王室领地经济的条例。

米拉喜欢卧室外的风景，我也是！

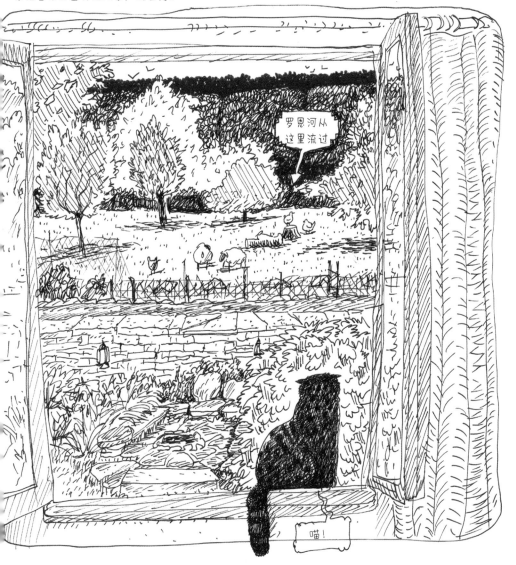

结论：当人们在地中海畅游的时候，他们其实也是在罗恩河里游过。

"生活从种植园林的那一天开始。"

我从 1999 年开始打造我们的花园，也就是我快三十岁的时候。

我试过许多次将田野地头的蟋蟀引来这里。我和皮埃尔 - 埃洛伊去把它们捉来，在地里为它们挖好了小坑，但它们鸣叫一到两个星期后就消失不见了……然而今天，2018 年 6 月 11 日，我祈求草地之神让这只蟋蟀开心幸福地在这里生活，并且拥有众多歌声动人的后代！

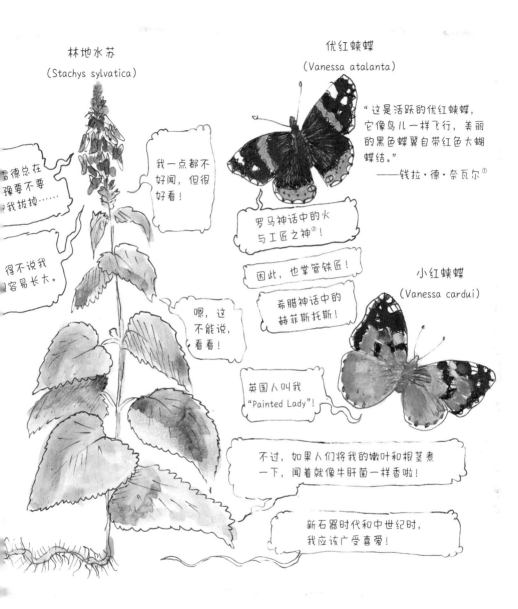

林地水苏
(Stachys sylvatica)

优红蛱蝶
(Vanessa atalanta)

雷德总在犹豫要不要把我拔掉……

我一点都不好闻，但很好看！

"这是活跃的优红蛱蝶，它像鸟儿一样飞行，美丽的黑色蝶翼自带红色大蝴蝶结。"
——钱拉·德·奈瓦尔①

得不说我容易长大。

罗马神话中的火与工匠之神②！

因此，也掌管铁匠！

希腊神话中的赫菲斯托斯！

小红蛱蝶
(Vanessa cardui)

嗯，这不能说，看看！

英国人叫我"Painted Lady"！

不过，如果人们将我的嫩叶和根茎煮一下，闻着就像牛肝菌一样香啦！

新石器时代和中世纪时，我应该广受喜爱！

① Gérard de Nerval, 1808—1855 年，法国诗人、作家。
② 即罗马神话中的伏尔甘（Vulcan），与法文中的 Vulcain（优红蛱蝶）同音。

安娜在抓拍风景……

♡ 庞蒂埃湖边的科马兰城堡（le château de Commarin，亨利·凡斯诺①在 La Billbaude②里提起过）

① Henri Vincenot，1912—1985 年，法国作家、画家、雕塑家。
② 凡斯诺所著小说，出版于 1978 年。

默维尔在抓青蛙。

我抓到一只！！！

正常，因为他在科马兰生活过。

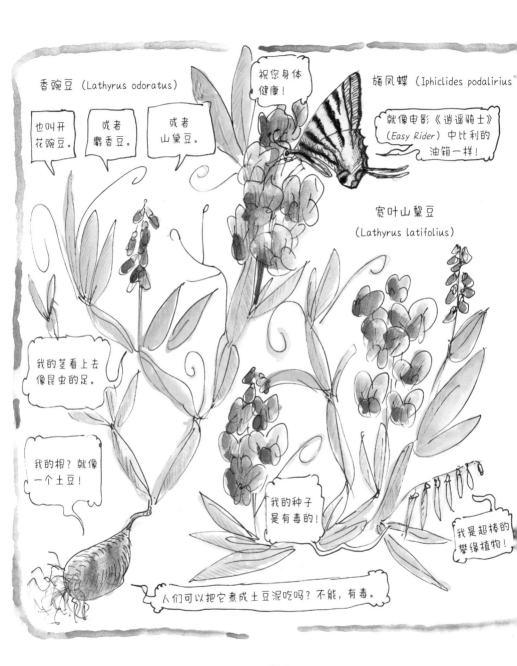

香豌豆（Lathyrus odoratus）

也叫开花豌豆。

或者麝香豆。

或者山黛豆。

祝您身体健康！

旖凤蝶（Iphiclides podalirius）

就像电影《逍遥骑士》（Easy Rider）中比利的油箱一样！

宽叶山黧豆
（Lathyrus latifolius）

我的茎看上去像昆虫的足。

我的根？就像一个土豆！

我的种子是有毒的！

我是超棒的攀缘植物！

人们可以把它煮成土豆泥吃吗？不能，有毒。

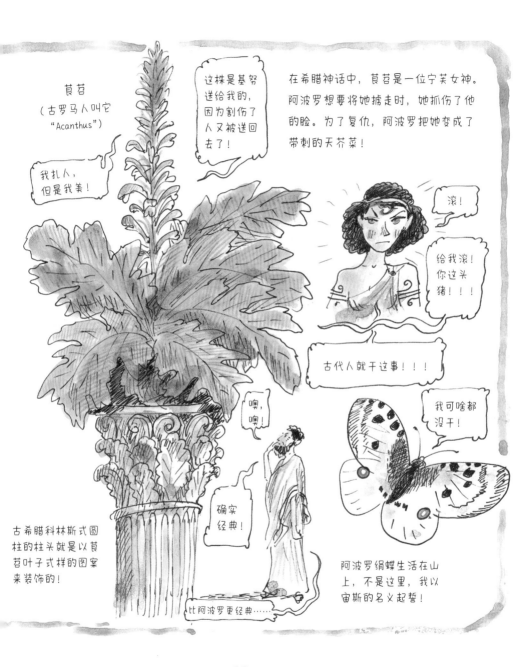

苿苔
（古罗马人叫它
"Acanthus"）

这株是基努送给我的，因为割伤了人又被送回去了！

在希腊神话中，苿苔是一位宁芙女神。阿波罗想要将她掳走时，她抓伤了他的脸。为了复仇，阿波罗把她变成了带刺的天芥菜！

我扎人，但是我美！

滚！

给我滚！你这头猪！！！

古代人就干这事！！！

噢，噢！

我可啥都没干！

确实经典！

古希腊科林斯式圆柱的柱头就是以苿苔叶子式样的图案来装饰的！

比阿波罗更经典……

阿波罗绢蝶生活在山上，不是这里，我以宙斯的名义起誓！

　　这个火坑，边上的这个，并不是从新石器时代传下来的，它起初不在这里。从 1984 年到 1993 年，它位于山坡瞭望点，我们的生火场就在小小的老马厩上方。我说"我们的"，是因为它也属于朱丽叶、卡罗、欧利维埃、JC、弗朗西斯、尼克……差不多这些吧。十多年来，在那片美丽的林中空地，高处石地上火光不断。直到近处新开发的葡萄园毁掉了一切，火坑被拆了，此地的神话消失了……

　　是我弟弟想出的这个主意！

　　一块石头接一块石头，我们用卡车运了两趟，出了点汗，将它从高处搬到了花园里。我们觉得它仿佛一直都在这里，在这个既有高卢风又异教徒式的角落，我们在这里守夜，喝酒，感觉很舒服，有时会在这里看日出。

　　（后面的石墙建于 14 世纪，引水渠沿着墙一路通向城堡边的磨坊轮子。磨坊是修士们建起来的，属于他们。）

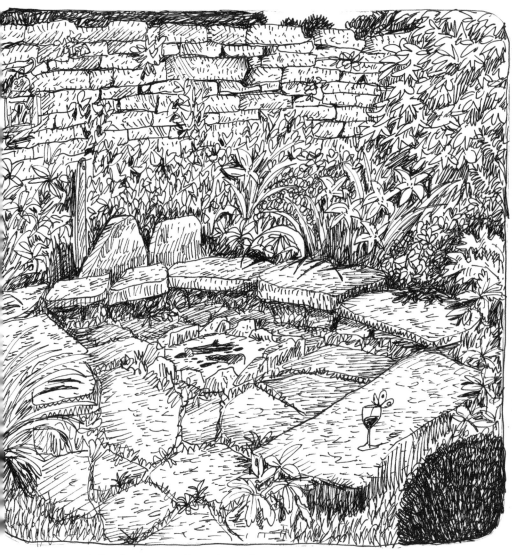

用阿尔诺·奥赛尔①的话说，这是"消失了的诗人们的圈子"。

① Arnaud Orsel，勃艮第"品酒骑士团"（La Confrerie des Chevaliers du Tastevin）的总管。

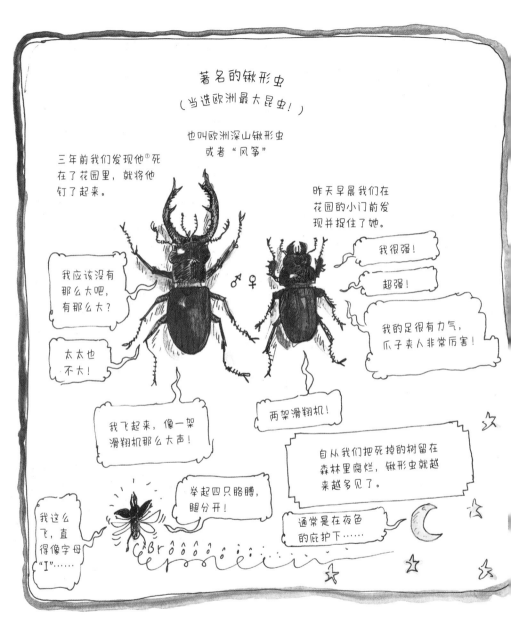

① 本书中生物的人称代词均遵循作者原文，时而译为"它"，时而译为拟人化的"他""她"。——编者注

竹子让我既伤心又惊喜。它们一年365天都是绿的，我喜欢它们在风中演奏的音乐。它们为不迁徙的椋鸟提供庇身之处。今年冬天，竹子们受苦了（天冷或是雨水多的缘故），二月份的时候，它们还像栅栏一样。我正犹豫着要不要砍掉它们，它们又开始长了……

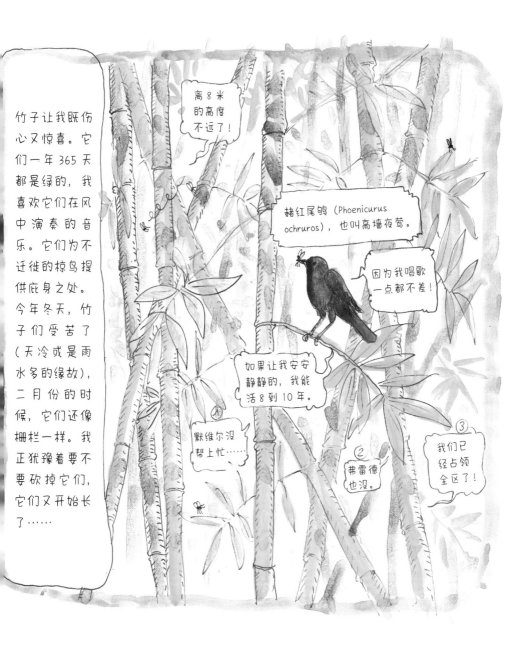

离8米的高度不远了！

赭红尾鸲（Phoenicurus ochruros），也叫高墙夜莺。

因为我唱歌一点都不差！

如果让我安安静静的，我能活8到10年。

默维尔没帮上忙……

② 弗雷德也没。

③ 我们已经占领全区了！

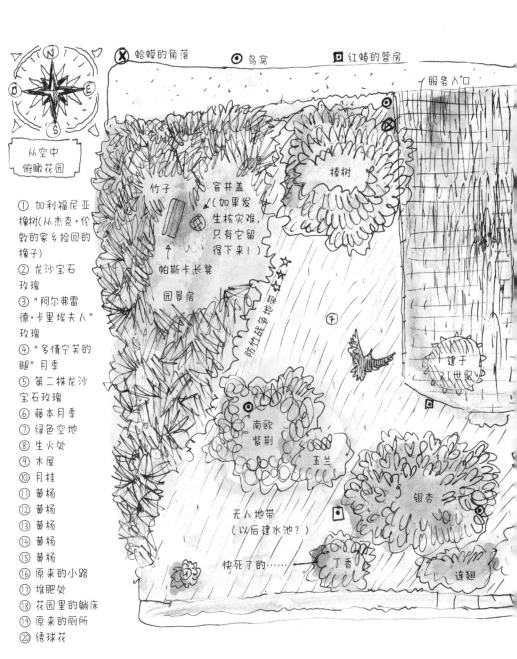

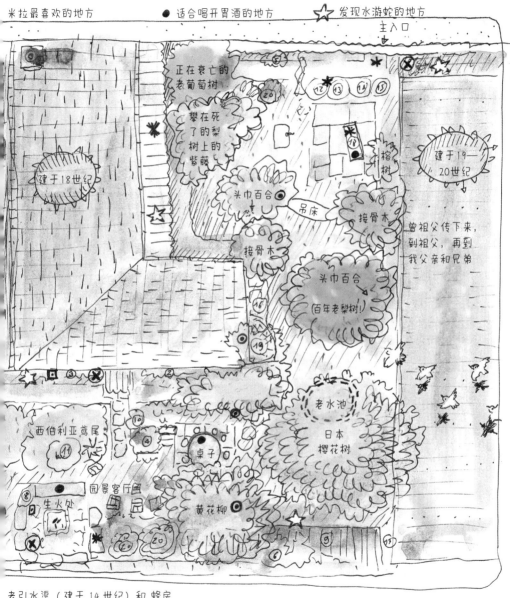

米拉最喜欢的地方　　● 适合喝开胃酒的地方　　☆ 发现水游蛇的地方

主入口

正在衰亡的
老葡萄树

攀在死
了的梨
树上的
紫藤

建于18世纪

头巾百合

吊床

接骨木

接骨木

榕树

建于19—
20世纪

接骨木

曾祖父传下来，
到祖父，再到
我父亲和兄弟

头巾百合

（百年老梨树！）

老水池

西伯利亚鸢尾

桌子

日本
樱花树

生火处

园景客厅

黄花柳

老引水渠（建于14世纪）和 蜂房

-59-

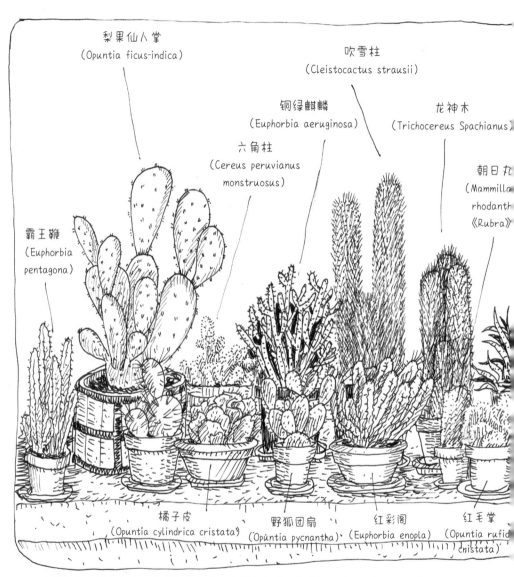

梨果仙人掌
(Opuntia ficus-indica)

吹雪柱
(Cleistocactus strausii)

铜绿麒麟
(Euphorbia aeruginosa)

龙神木
(Trichocereus Spachianus)

六角柱
(Cereus peruvianus
monstruosus)

朝日丸
(Mammilla
rhodanth
《Rubra》

霸王鞭
(Euphorbia
pentagona)

橘子皮
(Opuntia cylindrica cristata)

野狐团扇
(Opuntia pycnantha)

红彩阁
(Euphorbia enopla)

红毛掌
(Opuntia rufid
cristata)

家里的仙人掌和大戟（冬季放在室内，五月到九月放在室外。它们的原产地在美洲，气候和终年温暖的非洲不同。）

-60-

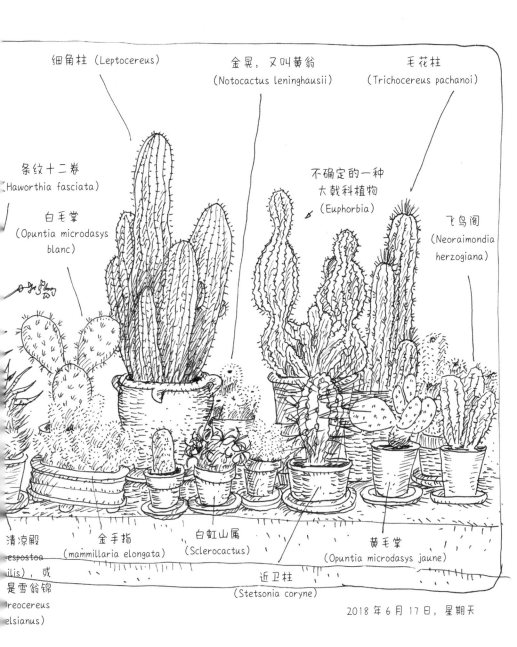

细角柱（Leptocereus）

金晃，又叫黄翁
（Notocactus leninghausii）

毛花柱
（Trichocereus pachanoi）

条纹十二卷
（Haworthia fasciata）

白毛掌
（Opuntia microdasys
blanc）

不确定的一种
大戟科植物
（Euphorbia）

飞鸟阁
（Neoraimondia
herzogiana）

清凉殿
（espostoa
ilis），或
是雪翁锦
（reocereus
elsianus）

金手指
（mammillaria elongata）

白虹山属
（Sclerocactus）

黄毛掌
（Opuntia microdasys jaune）

近卫柱
（Stetsonia coryne）

2018 年 6 月 17 日，星期天

-61-

和它的非洲表亲们一样，这种犀牛甲虫几乎也要消失了。

　　小时候，我连一只都没有见过！我父亲告诉我，他年轻的时候偶尔会碰见。如今，它似乎又回来了，和欧洲深山锹形虫越来越多见的原因是一样的（见第 56 页）。

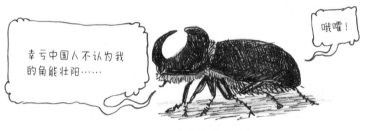

幸亏中国人不认为我的角能壮阳……

哦嚯！

（最大的 4 厘米）

（我珍藏的那一只是希尔万发现的，它死在了他酒窖的楼梯上——好酒也醉虫，它没能找到出口。）

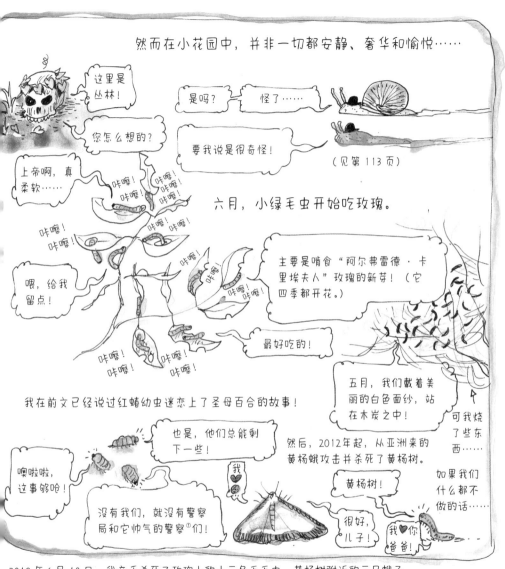

2018 年 6 月 19 日，我亲手杀死了玫瑰上的十三条毛毛虫、黄杨树附近的三只蛾子，用一根棍子打死了四只鼻涕虫。这是一场肉搏战！

① 法语中 gendarme 一词既有"警察"也有"红蝽"的意思。

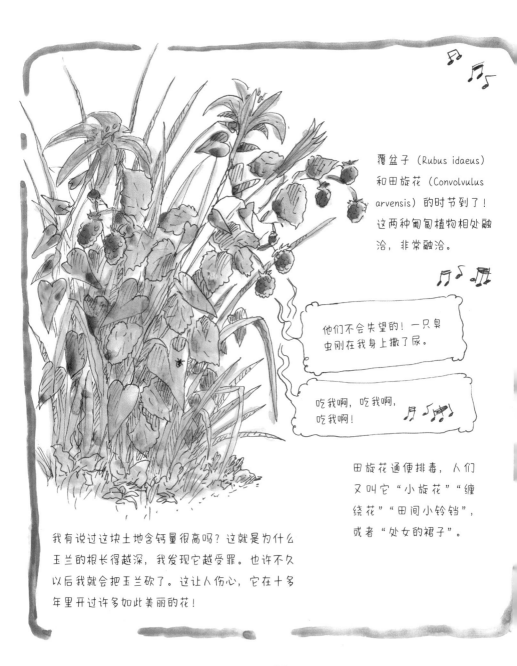

覆盆子（Rubus idaeus）
和田旋花（Convolvulus arvensis）的时节到了！这两种匍匐植物相处融洽，非常融洽。

他们不会失望的！一只臭虫刚在我身上撒了尿。

吃我啊，吃我啊，吃我啊！

田旋花通便排毒，人们又叫它"小旋花""缠绕花""田间小铃铛"，或者"处女的裙子"。

我有说过这块土地含钙量很高吗？这就是为什么玉兰的根长得越深，我发现它越受罪。也许不久以后我就会把玉兰砍了。这让人伤心，它在十多年里开过许多如此美丽的花！

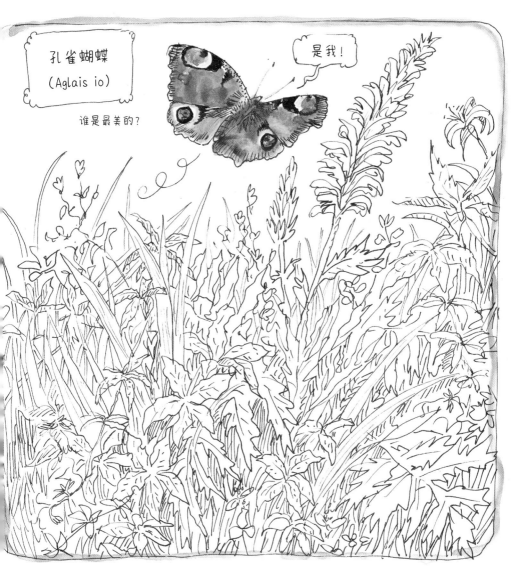

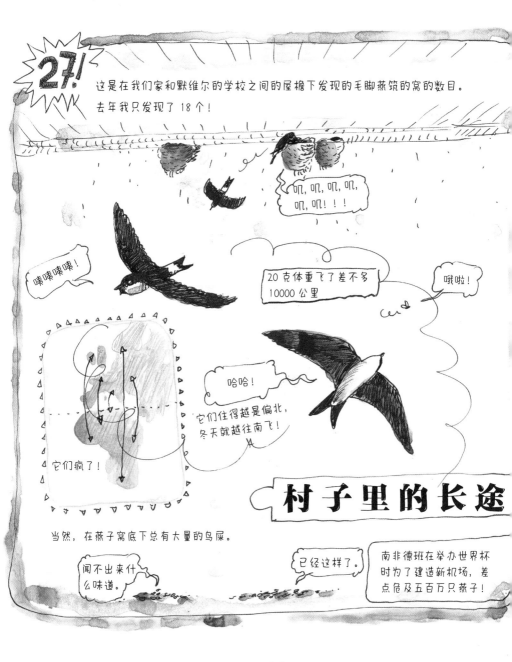

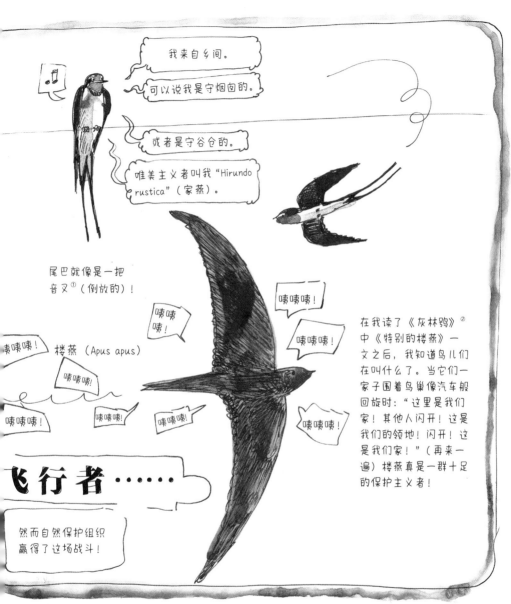

我来自乡间。

可以说我是守烟囱的。

或者是守谷仓的。

唯美主义者叫我 "Hirundo rustica"（家燕）。

尾巴就像是一把音叉①（倒放的）！

楼燕（Apus apus）

唧唧唧！

唧唧唧！

唧唧唧！

唧唧唧！

唧唧唧！

唧唧唧！

唧唧唧！

唧唧唧！

唧唧唧！

唧唧唧！

飞行者……

然而自然保护组织赢得了这场战斗！

在我读了《灰林鸮》②中《特别的楼燕》一文之后，我知道鸟儿们在叫什么了。当它们一家子围着鸟巢像汽车般回旋时："这里是我们家！其他人闪开！这是我们的领地！闪开！这是我们家！"（再来一遍）楼燕真是一群十足的保护主义者！

① 物理学常用实验器材，呈 "Y" 形的钢质或铝合金发声器，可产生单一波长的机械波。
② La Hulotte，一本关于欧洲野生动物和花草树木的杂志。

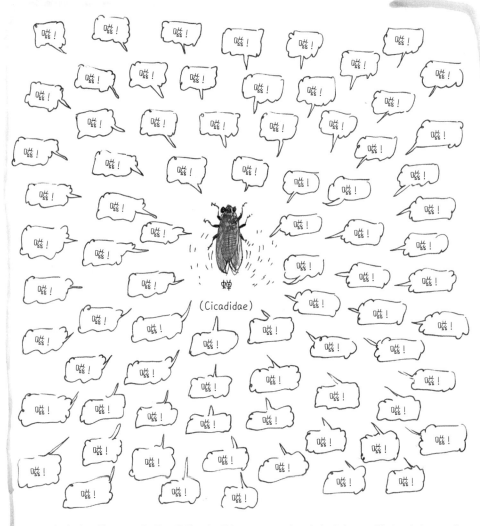

蝉

(Cicadidae)

不知疲倦的蝉，一到恋爱的季节，气温升到25℃以上，它就像疯了一样地"敲钹"。我说的是雄蝉——它们在1960年代消失了，如今卷土重来，是因为气候变暖以及（或者）葡萄园灭虫剂减少了吗？听到蝉鸣我喜不自禁！！！

弗雷德爱我！♥

水游蛇（Natrix natrix）

美丽，精致，柔软，高雅，迅捷，很难被抓到，因为肌肤润滑而且性格好斗，这条蛇（1岁多，最多2岁）已经咬了我两次！默维尔和苏塞特也成功抚摸了它。我曾经在花园里瞥见过它的父母，身长超过1.5米，比它们的后代更加活跃，非常难抓到。有一次我成功了（没有被咬）！

6月29日，星期五

它和克里斯与艾玛在一起。孩子们在玩躲猫猫时发现了蛇，这是运气与幸福的象征！（只要它不吃小癞蛤蟆。我知道蛇更爱青蛙和蟾蜍，不过它也可以尝尝被米拉放过的老鼠……）

好的攀爬者，优秀的泳者

当我想到所有米拉会遇见的小动物……

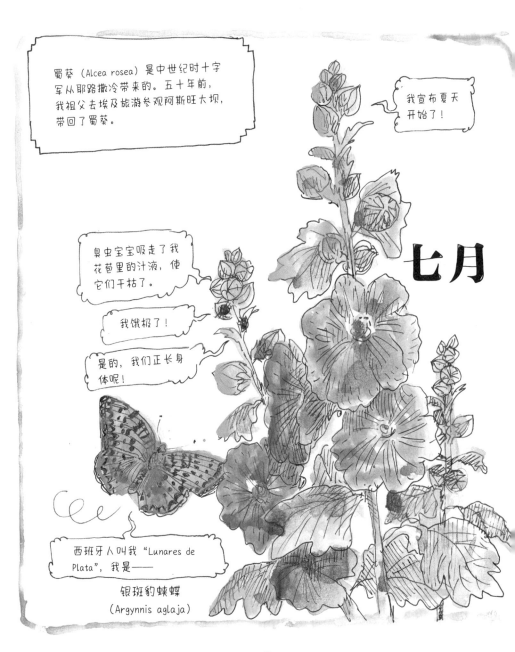

蜀葵（Alcea rosea）是中世纪时十字军从耶路撒冷带来的。五十年前，我祖父去埃及旅游参观阿斯旺大坝，带回了蜀葵。

我宣布夏天开始了！

臭虫宝宝吸走了我花苞里的汁液，使它们干枯了。

我饿极了！

是的，我们正长身体呢！

西班牙人叫我"Lunares de Plata"，我是——

银斑豹蛱蝶
（Argynnis aglaja）

七月

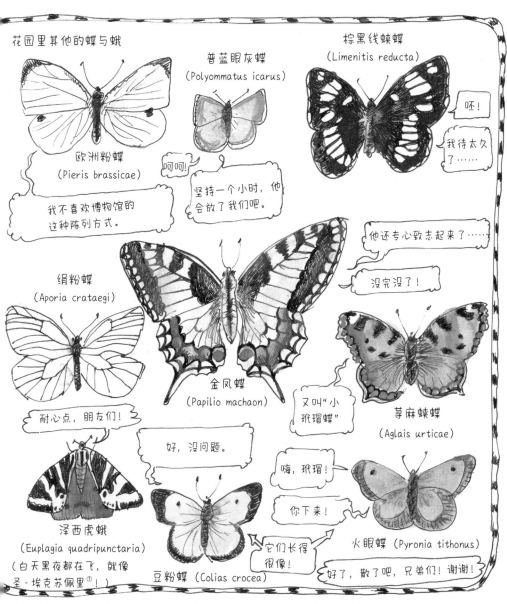

① 安托万·德·圣－埃克苏佩里（Antoine de Saint-Exupéry, 1900—1944 年），法国作家、飞行员，代表作有小说《夜航》、童话《小王子》等。

花园修葺前我们常走的"秘密"小通道

一场温柔的大雨后，我们如同身处热带！

童年时，戴胜给我留下了深刻印象，因为很少见到，而且我觉得它有异国情调。后来，我知道了它会去非洲过冬，像燕子一样。还有蜂鸟鹰蛾，很长时间里我把它当成一种"超级稀有"的蜂鸟！直到有一次和我弟弟抓到了一只。多么失望，它只是"普通寻常"的一种蛾类！

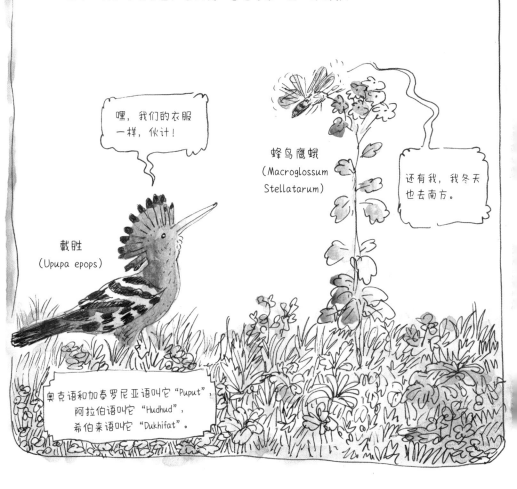

嘿，我们的衣服一样，伙计！

蜂鸟鹰蛾
(Macroglossum Stellatarum)

还有我，我冬天也去南方。

戴胜
(Upupa epops)

奥克语和加泰罗尼亚语叫它"Puput"，
阿拉伯语叫它"Hudhud"，
希伯来语叫它"Dukhifat"。

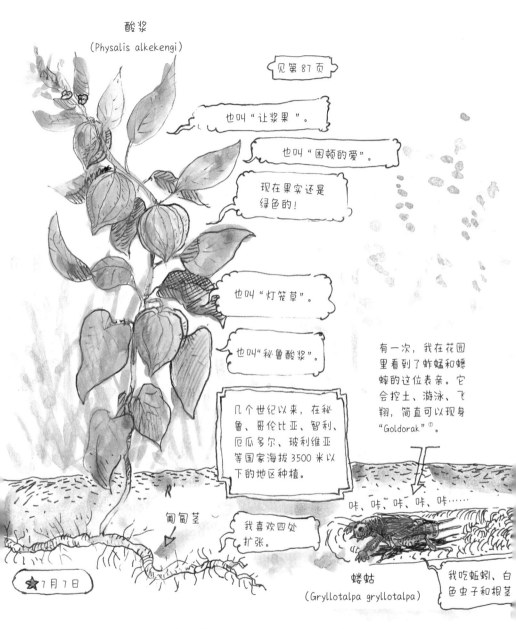

酸浆
(Physalis alkekengi)

见第 87 页

也叫"让浆果"。

也叫"困顿的爱"。

现在果实还是绿色的!

也叫"灯笼草"。

也叫"秘鲁酸浆"。

几个世纪以来，在秘鲁、哥伦比亚、智利、厄瓜多尔、玻利维亚等国家海拔 3500 米以下的地区种植。

有一次，我在花园里看到了蚱蜢和蟋蟀的这位表亲。它会挖土、游泳、飞翔，简直可以现身"Goldorak"①。

匍匐茎

我喜欢四处扩张。

咔、咔、咔、咔、咔……

★ 7月7日

我吃蚯蚓、白色虫子和根茎

蝼蛄
(Gryllotalpa gryllotalpa)

①指日本漫画与动画《UFO 魔神古兰戴萨》，Goldorak 为其法文版译名。

-74-

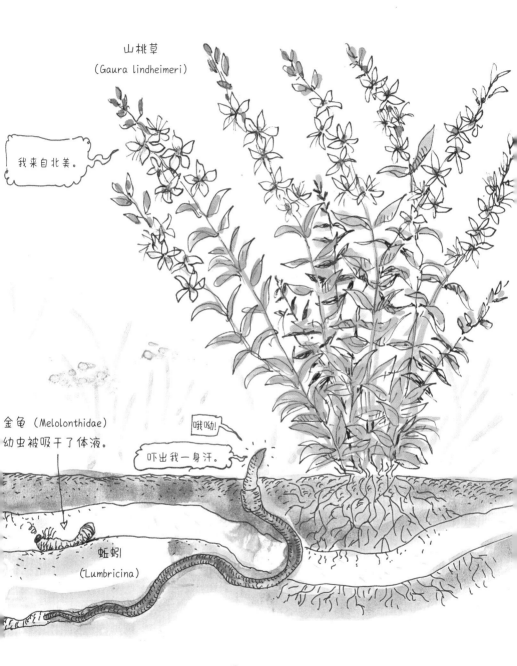

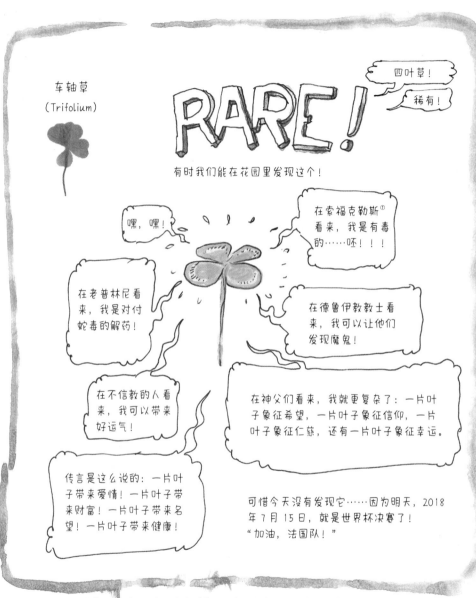

① Sophocles，约前 496—前 406 年，古希腊悲剧作家，代表作有《俄狄浦斯王》《安提戈涅》。

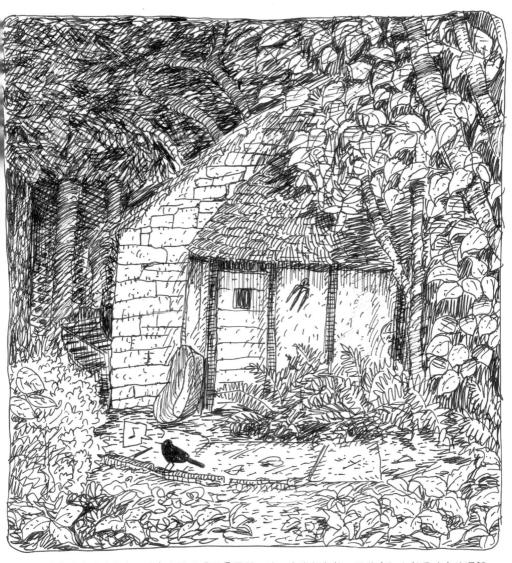

在环绕着屋舍的小径上，这扇小门的后面是厕所，快一个世纪之前，那位老妇人就用这个坑洞解决"生理问题"。如今，坑洞已消失在绿色园林中……

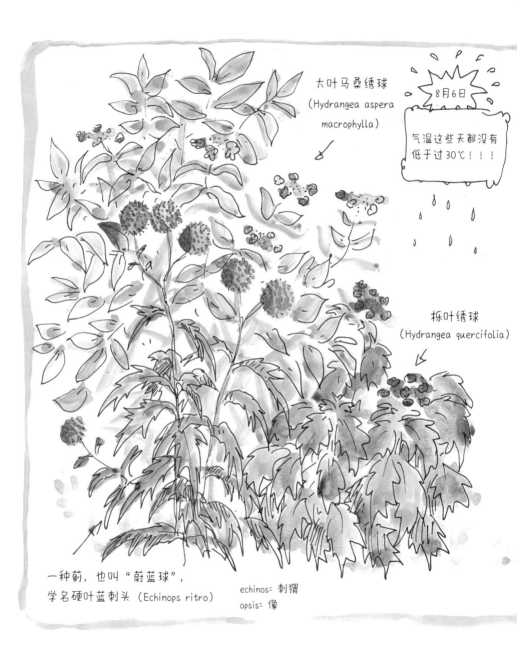

大叶马桑绣球
（Hydrangea aspera
macrophylla）

8月6日

气温这些天都没有
低于过30℃！！！

栎叶绣球
（Hydrangea quercifolia）

一种蓟，也叫"蔚蓝球"，
学名硬叶蓝刺头（Echinops ritro）

echinos= 刺猬
opsis= 像

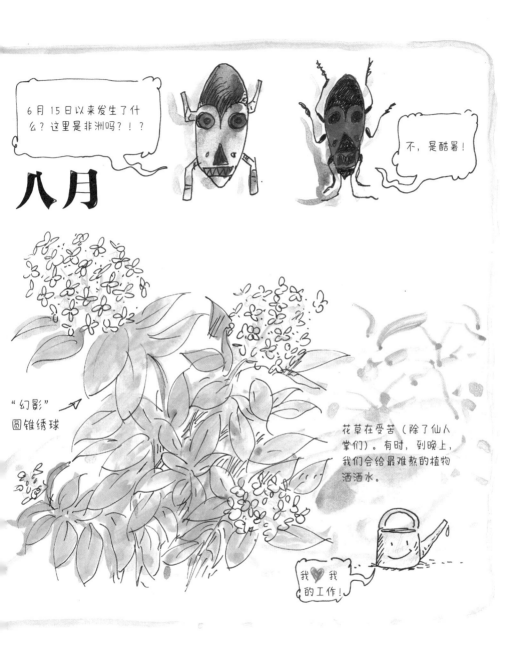

6月15日以来发生了什么？这里是非洲吗？！？

八月

不，是酷暑！

"幻影"
圆锥绣球

花草在受苦（除了仙人掌们）。有时，到晚上，我们会给最难熬的植物洒洒水。

我❤️我的工作！

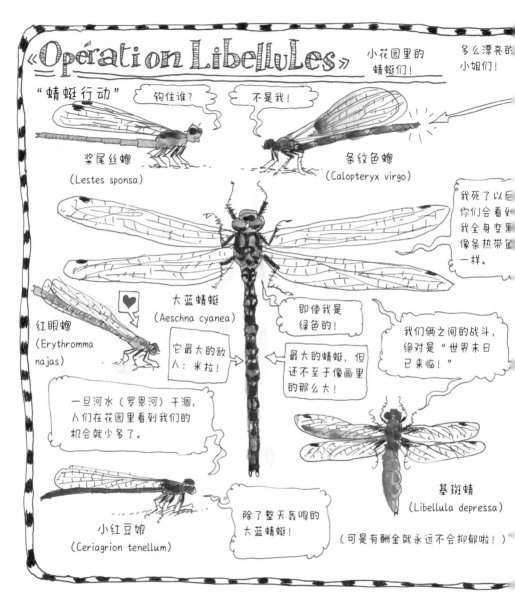

«Opération Libellules»

小花园里的蜻蜓们！

多么漂亮的小姐们！

"蜻蜓行动"

钩住谁？

不是我！

桨尾丝螅
(Lestes sponsa)

条纹色螅
(Calopteryx virgo)

我死了以后你们会看到我全身变黑像条热带鱼一样。

红眼螅
(Erythromma najas)

大蓝蜻蜓
(Aeschna cyanea)

即使我是绿色的！

它最大的敌人：米拉！

最大的蜻蜓，但还不至于像画里的那么大！

我们两之间的战斗，绝对是"世界末日已来临！"

一旦河水（罗恩河）干涸，人们在花园里看到我们的机会就少多了。

基斑蜻
(Libellula depressa)

小红豆娘
(Ceriagrion tenellum)

除了整天轰鸣的大蓝蜻蜓！

（可是有酬金就永远不会抑郁啦！）

① 基斑蜻的法文为"Libellule déprimée"，"déprimée"有"抑郁的"的意思。

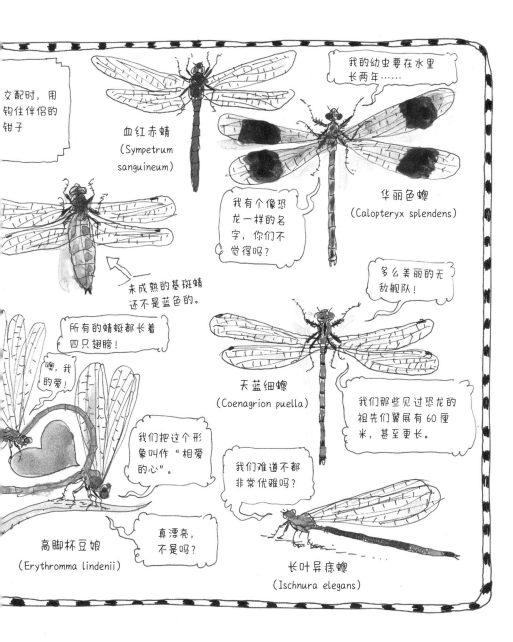

在不远处，葡萄成熟了……

萨维尼莱博讷产区（Savigny-lès-Beaune）
距此2公里，人口约为 1300 人

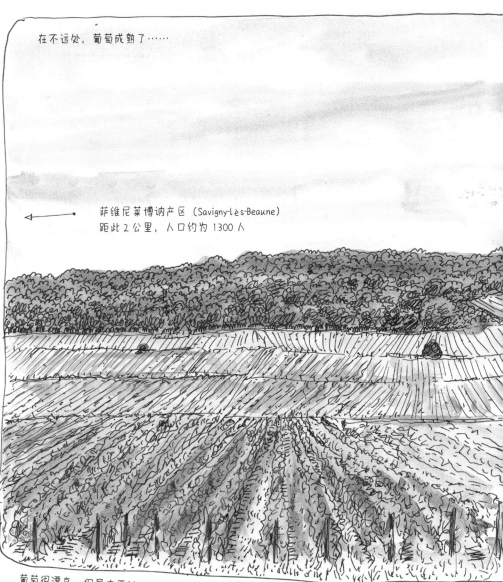

葡萄很漂亮，但是皮厚汁少，这是酷暑的结果，尽管没有出现李·马文[①]的身影。

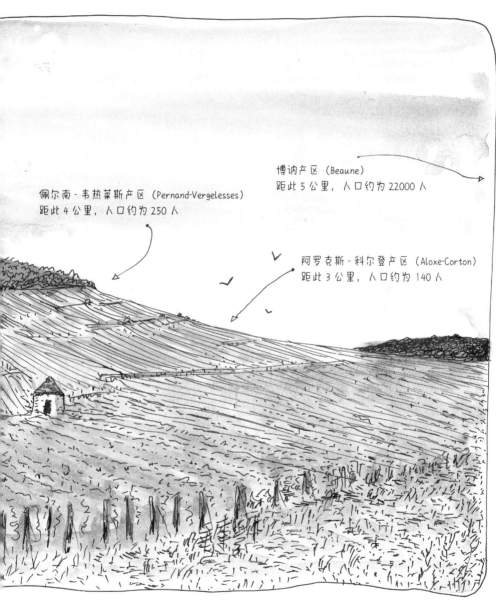

博讷产区（Beaune）
距此 5 公里，人口约为 22000 人

佩尔南 - 韦热莱斯产区（Pernand-Vergelesses）
距此 4 公里，人口约为 250 人

阿罗克斯 - 科尔登产区（Aloxe-Corton）
距此 3 公里，人口约为 140 人

① Lee Marvin，1924—1987 年，美国演员，1984 年主演《擒贼记》（ *Canicule*，该词字面意思是"酷暑"）。

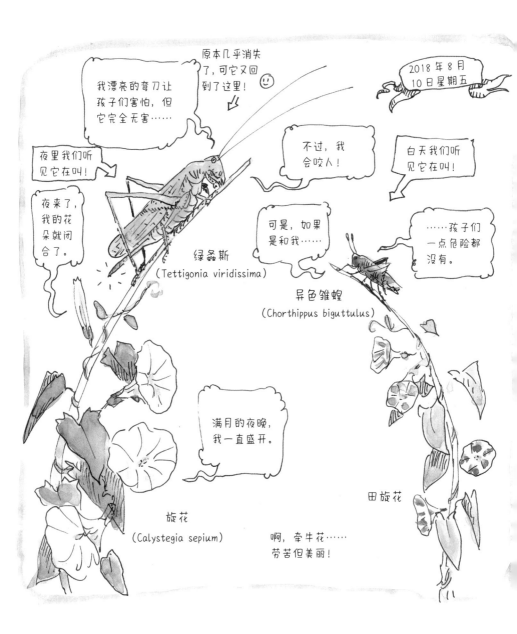

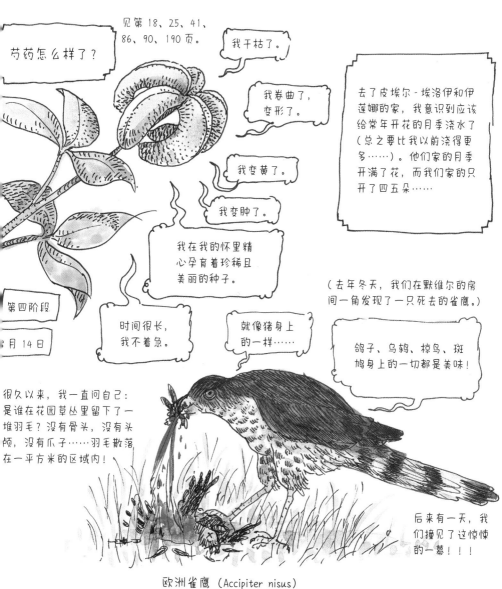

欧洲雀鹰（Accipiter nisus）

九月！

属于我的月份！我生日月的第一天：9 月 1 日，我在生日这天从雷岛①归来！半个世纪最后的直线！②

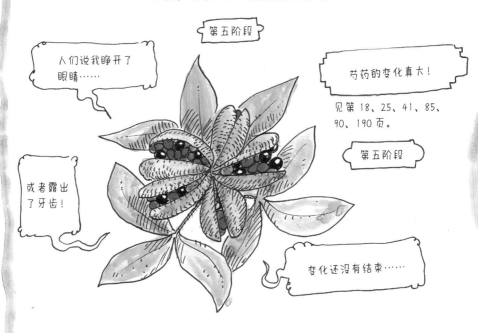

第五阶段

人们说我睁开了眼睛……

芍药的变化真大！

见第 18、25、41、85、90、190 页。

第五阶段

或者露出了牙齿！

变化还没有结束……

尽管今年夏天气候干燥，但它的叶子还是绿色的。然而，它的小丑帽变黄了许多，裂开来时露出了乌黑闪亮和荧光粉色的美丽种子！

① L'île de Ré，法国大西洋海岸外的小岛和度假胜地。
② 作者出生于 1969 年 9 月 1 日，这一年 50 岁。

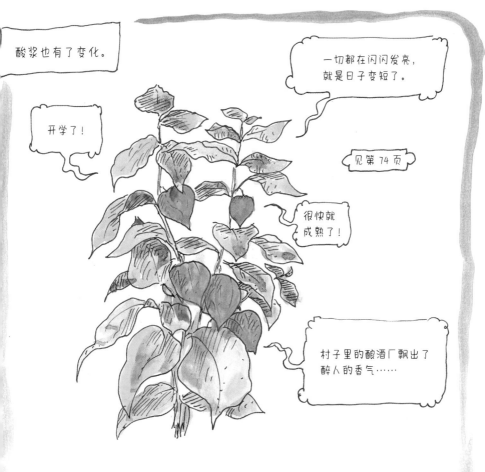

酸浆也有了变化。

一切都在闪闪发亮，
就是日子变短了。

开学了！

见第74页

很快就
成熟了！

村子里的酿酒厂飘出了
醉人的香气……

　　当"灯笼"被"点亮"，葡萄就熟了。在花园周围，葡萄收获季开始了。
采收工人们都到了。在远处的街道上，我们听到了拖拉机的轰鸣。

在所有月份中，我偏爱黄色的九月：黎明时身披露珠的圣母之子，多思而静止的白昼，乌鸦的喧哗，铜色的树叶，散落的秸秆，和我灵魂的秋季更为贴合，胜过了疯狂闪亮的春天！

他灵魂的秋季？可是这位可怜的亚历山大·史密斯在37岁时就逝世了！

保罗·史密斯①的外套

（1829—1867年）

① Paul Smith，英国时装品牌。

9 月 5 日，星期三

　　出乎我的意料，我的金发美女今年也重新拿起剪刀，在卡罗和朱朱的葡萄园里玩了一天！（当时气温30℃！）

2018 年葡萄收获季

预计是个好年份：夏季干旱，尽管葡萄皮厚籽小，但汁水很足。

9月17日，芍药花籽成熟了！

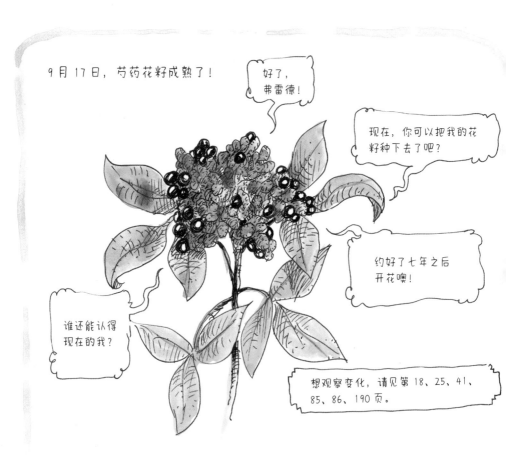

好了，
弗雷德！

现在，你可以把我的花籽种下去了吧？

约好了七年之后开花噢！

谁还能认得现在的我？

想观察变化，请见第18、25、41、85、86、190页。

看到花园里因为光照不够而没有开花的植物（野生天竺葵、鼠尾草……），我想到了那些星星点点随处开放，如同点燃了千把火炬的野花。

去年，我在蜘蛛网里发现了一个好看的蚕茧。

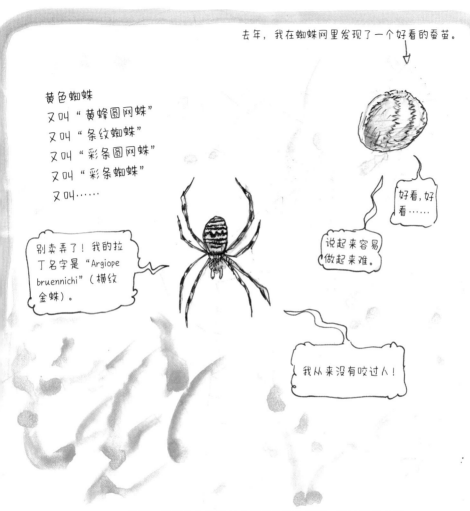

黄色蜘蛛
又叫"黄蜂圆网蛛"
又叫"条纹蜘蛛"
又叫"彩条圆网蛛"
又叫"彩条蜘蛛"
又叫……

好看，好看……

说起来容易做起来难。

别卖弄了！我的拉丁名字是"Argiope bruennichi"（横纹金蛛）。

我从来没有咬过人！

每年，我们会在黄杨树或者常春藤上发现一两只横纹金蛛。

给我想要的生活，
让激流在我身边流过。
给我头顶快乐的天空，
和远离人群的道路。
灌木丛里的床铺用来仰望星空，
面包我以河水浸润。
对我这样的一个男人，这就是生活，
永远的生活。

命运之击迟早袭来，
让该来的来。
给我大地的面貌，
和身前的道路。
我不寻求财富、希望或是爱情，
也不寻求真正的朋友！
我所寻找的，只是头上的天空，
和脚下的道路。

或者让秋天扑面而来。
在我游荡的田野里，
秋天让树上的鸟儿噤声，
啃咬着发青的手指。
霜冻田野面粉般雪白，
庇护生灵的温暖。
我不会向秋天却步，
也不会在冬季退缩。

罗伯特·路易斯·史蒂文森[①]
（1850—1894 年）

命运之击迟早袭来，
让该来的来。
给我大地的面貌，
和身前的道路。
我不需要财富、希望或是爱情，
也不需要真正的朋友！
我所需要的，只是头上的天空，
和脚下的道路。

罗伯特，他就是这样酷！

① Robert Louis Stevenson，英国小说家。

十月

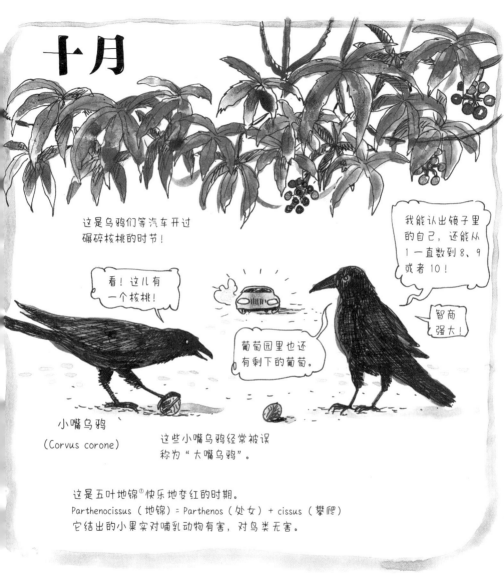

这是乌鸦们等汽车开过碾碎核桃的时节！

看！这儿有一个核桃！

葡萄园里也还有剩下的葡萄。

我能认出镜子里的自己，还能从1一直数到8、9或者10！

智商强大！

小嘴乌鸦
(Corvus corone)

这些小嘴乌鸦经常被误称为"大嘴乌鸦"。

这是五叶地锦[1]快乐地变红的时期。
Parthenocissus（地锦）= Parthenos（处女）+ cissus（攀爬）
它结出的小果实对哺乳动物有害，对鸟类无害。

[1] 即爬山虎，法文名为 vigne vierge，vigne 意为"葡萄"，vierge 意为"处女"。

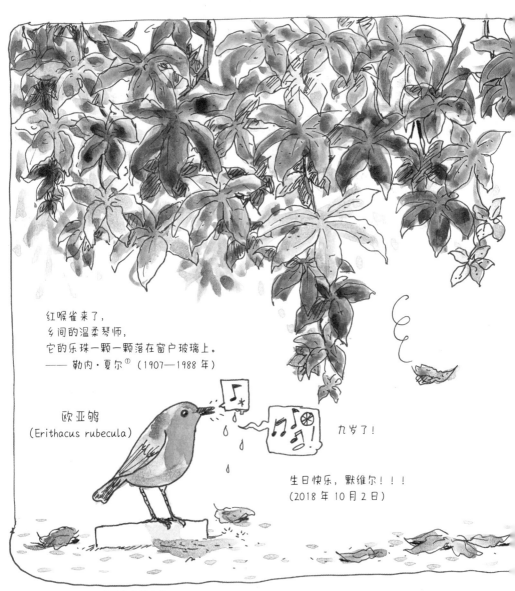

红喉雀来了，
乡间的温柔琴师，
它的乐珠一颗一颗落在窗户玻璃上。
—— 勒内·夏尔[①] (1907—1988 年)

欧亚鸲
(Erithacus rubecula)

九岁了！

生日快乐，默维尔！！！
(2018 年 10 月 2 日)

① René Char，法国当代著名诗人。

埃里克·莱因哈特[1]:
在秋天，我写下了书里最好的几页；在秋天，我经历了最丰富的狂喜；也是在秋天，我引诱了最匪夷所思的女人们。在秋天，安德烈·布勒东[2]遇见了娜迦。他们的相遇可能发生在春天吗？在秋天的几个月里，司汤达（Stendhal）写下了《帕尔马修道院》(la chartreuse de parme)。我们能否想象，司汤达在秋天以外的其他时节，还能仅用53天就写完这本书吗？比如说在四月……

去年我在花园南边的小角落种下了无花果，今年在干旱的夏天就吃到了果实。它来自小亚细亚，是人类在希腊和埃及最早种植的果树之一。

[1] Éric Reinhardt，法国当代小说家、剧作家与出版人。
[2] André Breton，1896—1966 年，法国诗人、评论家。

一连好几个星期，天空蔚蓝，鸽子飞过。

野鸽子和阿罗克斯-科尔登的村庄。天气温和得令人发慌。

① Dijon，法国东部城市，勃艮第大区首府和科多尔省省会。

椋鸟在准备离开……越来越少。

当我还是一个冒失的小男孩时，燕子们常常成百上千地聚集在此。

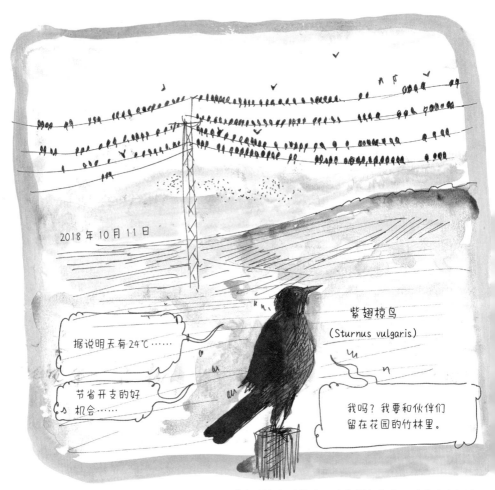

我钟爱它们的歌声！让我想起在非洲时听过的旋律。

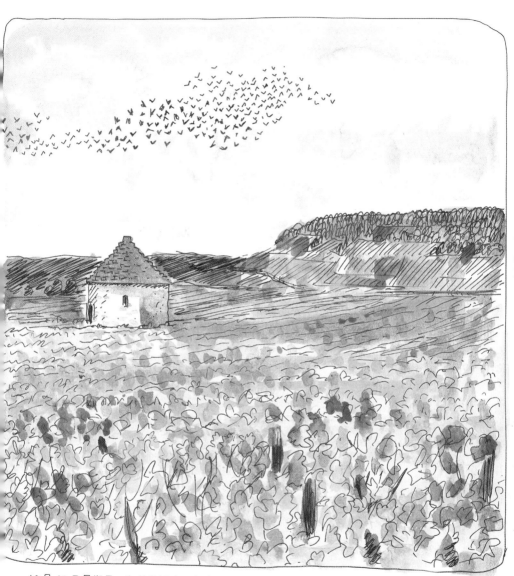

10月14日星期天，和艾格朗婷、多米尼克一起闲逛。

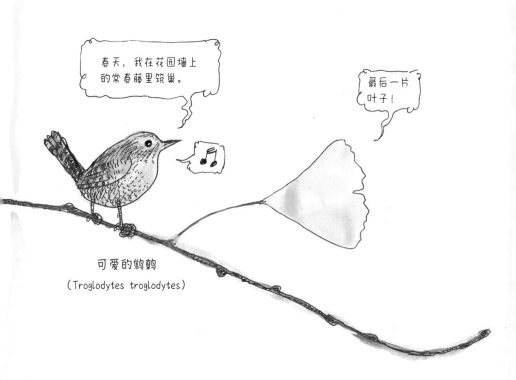

可爱的鹪鹩
(Troglodytes troglodytes)

昨晚，在阿尔克-塞南皇家盐场①签署了《奶酪工场日志》(*Chroniques de la Fruitière*) ②的合同之后，我们去布雷纳斯磨坊音乐厅③ (Moulin de Brainans) 听了"火！查特顿"(Feu! Chatterton) 乐队精彩绝伦的演唱会。这是默维尔第一次看现场表演！

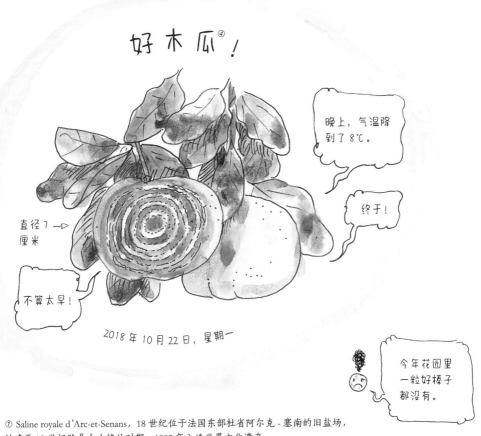

好 木 瓜④！

直径 7 —▷ 厘米

晚上，气温降到了 8℃。

终于！

不算太早！

2018 年 10 月 22 日，星期一

今年花园里一粒好榛子都没有。

① Saline royale d'Arc-et-Senans，18 世纪位于法国东部杜省阿尔克-塞南的旧盐场，始建于 18 世纪路易十六统治时期，1982 年入选世界文化遗产。
②作者所著图书，法语版出版于 2016 年。
③该音乐厅位于汝拉地区布瑞南斯村脚下的一个老磨坊内。
④法语中 coing（木瓜）和 coin（角落）发音相同。

10 月 26 日起，仙人掌们就被搬到室内来了。它们是第一个需要避寒的！晚上还没有结冰，但气温降到了 4 ~ 5℃。我决定把那些从锯木场找来的仙人掌留在室外，它们从我少年时就一直长在地上。

很久很久以前，被亚当拿来遮羞的叶子。

酸浆叶

葡萄藤的叶子，来自非常古老的葡萄树

绣球花的叶子

苣苔的叶子

蔷薇叶

牡丹叶

日本红枫叶

银杏叶

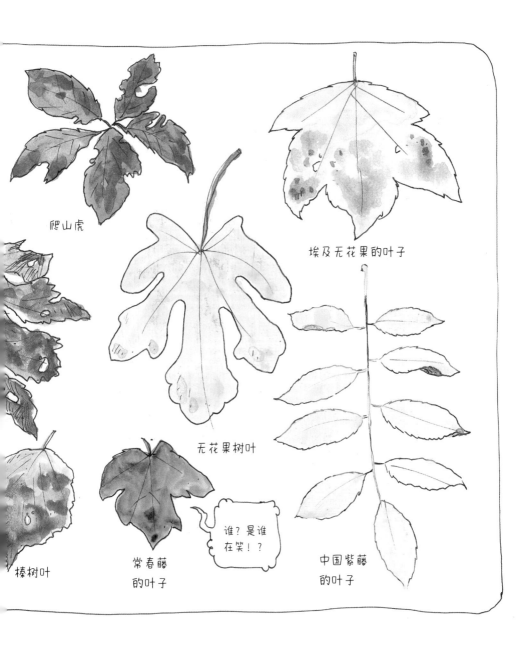

爬山虎

埃及无花果的叶子

无花果树叶

榛树叶

常春藤
的叶子

谁？是谁
在笑！？

中国紫藤
的叶子

ÇA Y EST, iL PLEUT

好了，
真的下雨了！

周六开始进
入冬令时了，
我不喜欢。
不过，我们
和"火！查
特顿"乐队
度过了超棒
的夜晚

米拉可不在乎，她已经准备好了她的"冬衣"。

月30日早上，雪花落在了花园里……（雪不会下很久。）

纪尧姆·隆[1] ☆

Guillaume Long，法国漫画作家。

让·弗朗索瓦·马丁[2] ☆

Jean François Martin，法国漫画作家。

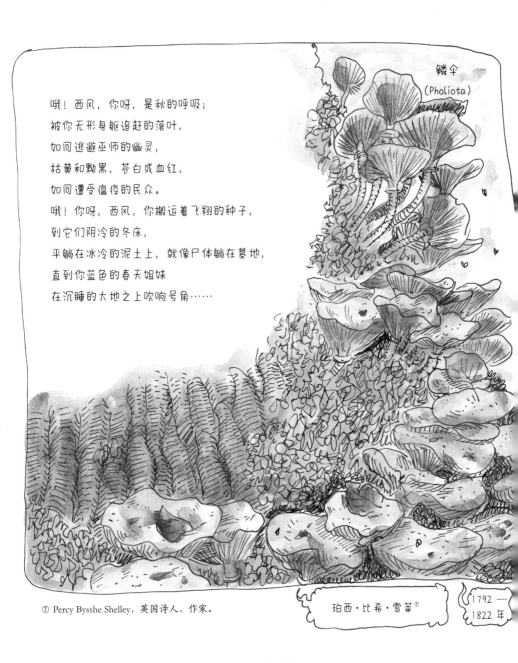

哦！西风，你呀，是秋的呼吸；
被你无形身躯追赶的落叶，
如同逃避巫师的幽灵，
枯黄和黝黑，苍白或血红，
如同遭受瘟疫的民众。
哦！你呀，西风，你搬运着飞翔的种子，
到它们阴冷的冬床，
平躺在冰冷的泥土上，就像尸体躺在墓地，
直到你蓝色的春天姐妹
在沉睡的大地之上吹响号角……

鳞伞
(Pholiota)

① Percy Bysshe Shelley，英国诗人、作家。

珀西·比希·雪莱①

1792 —
1822 年

十一月

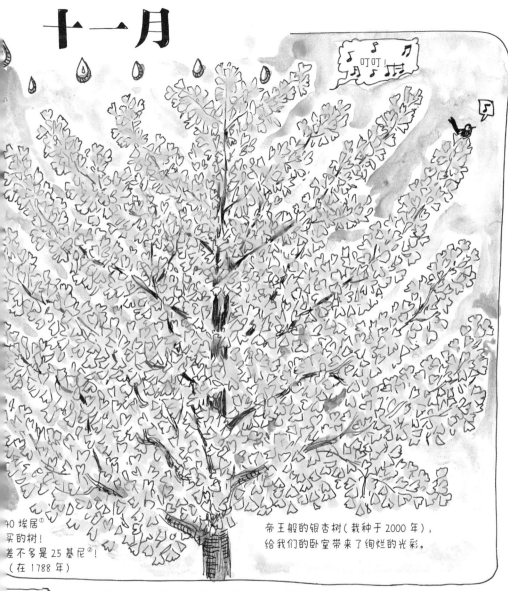

40 埃居①
买的树！
差不多是 25 基尼②！
（在 1788 年）

帝王般的银杏树（栽种于 2000 年），
给我们的卧室带来了绚烂的光彩。

是很老！ 银杏起源于 2.7 亿年前，比恐龙还早了 4000 万年！ （这并不能使我们显得年轻！）

① 法国旧货币名。
② 英国旧货币名。

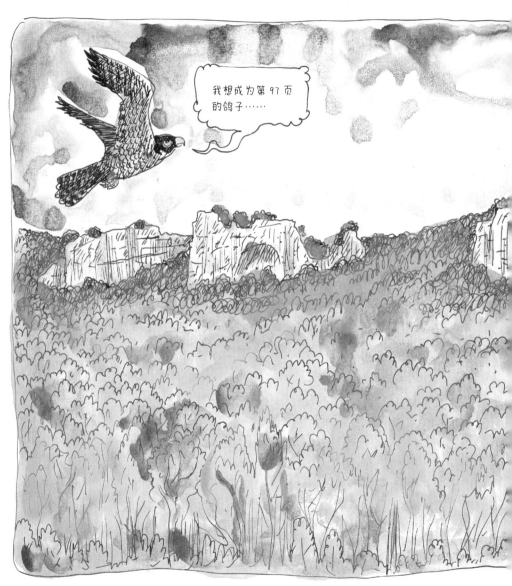

布伊朗的峭壁。山脚下隐藏着一个岩洞，游隼在此栖息。

在我小时候，法国就只剩下了两个林木采伐区，其中一个就在这里。

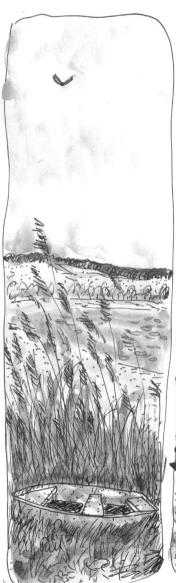

围绕庞蒂埃湖转一圈！（湖水快干了……）

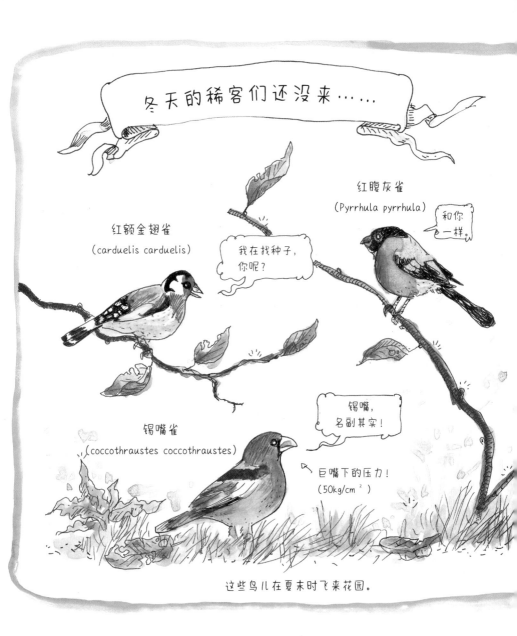

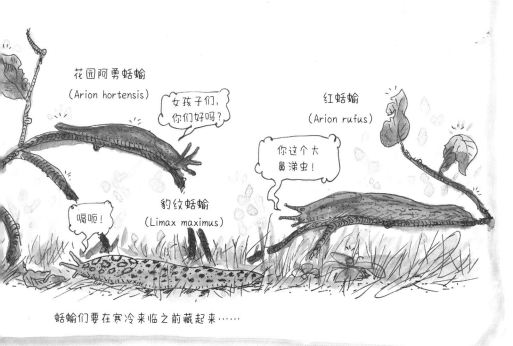

下雨啦，下雨啦，牧羊女①……这不算太早！

花园阿勇蛞蝓
(Arion hortensis)

女孩子们，你们好吗？

红蛞蝓
(Arion rufus)

你这个大鼻涕虫！

嗝呃！

豹纹蛞蝓
(Limax maximus)

蛞蝓们要在寒冷来临之前藏起来……

① 《下雨啦，下雨啦，牧羊女》是一首出自轻歌剧《劳蕾和彼特拉克》（*Laure et Pétrarque*）的歌曲。

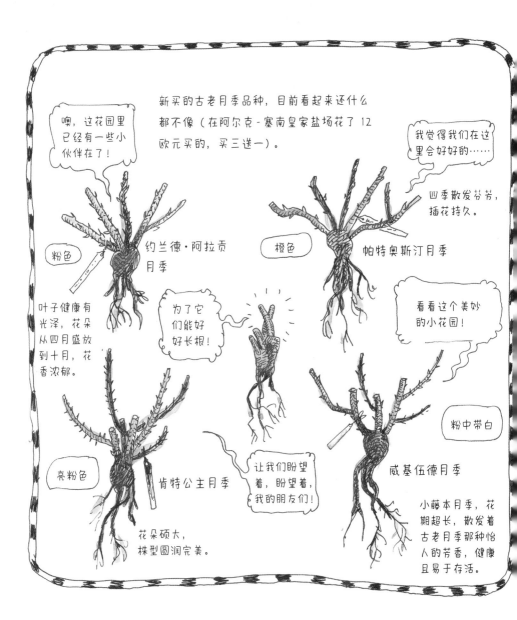

噢，这花园里已经有一些小伙伴在了！

新买的古老月季品种，目前看起来还什么都不像（在阿尔克-塞南皇家盐场花了12欧元买的，买三送一）。

我觉得我们在这里会好好的……

四季散发芬芳，插花持久。

粉色

约兰德·阿拉贡月季

橙色

帕特奥斯汀月季

叶子健康有光泽，花朵从四月盛放到十月，花香浓郁。

为了它们能好好长根！

看看这个美妙的小花园！

亮粉色

肯特公主月季

让我们盼望着，盼望着，我的朋友们！

粉中带白

威基伍德月季

花朵硕大，株型圆润完美。

小藤本月季，花期超长，散发着古老月季那种怡人的芳香，健康且易于存活。

透过……

客厅……

的……

窗户！

刮大风的一天。

 十一月，园中铺上了产自亚洲的"地毯"①。 ①樱花树和银杏树落叶，如同铺了地毯。

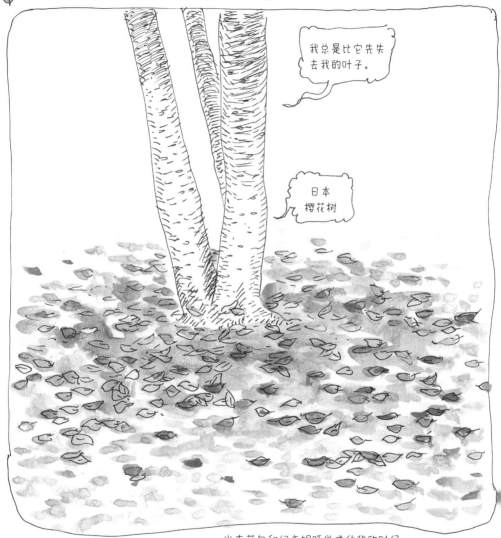

我总是比它先失去我的叶子。

日本樱花树

当克莱尔和纪尧姆睡觉或休憩的时候……

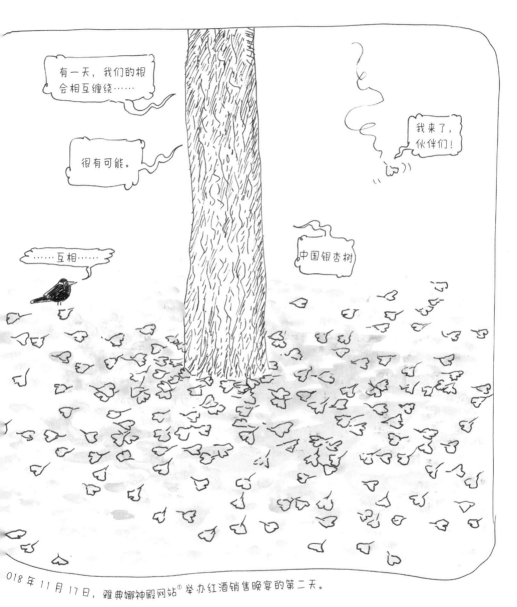

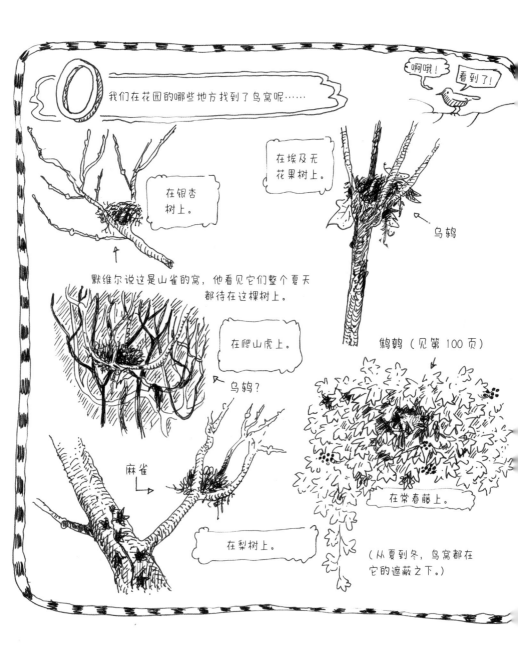

我们在花园的哪些地方找到了鸟窝呢……

啊哦！

看到了！

在埃及无花果树上。

在银杏树上。

乌鸦

默维尔说这是山雀的窝，他看见它们整个夏天都待在这棵树上。

在爬山虎上。

鹟鹟（见第 100 页）

乌鸦？

麻雀

在常春藤上。

在梨树上。

（从夏到冬，鸟窝都在它的遮蔽之下。）

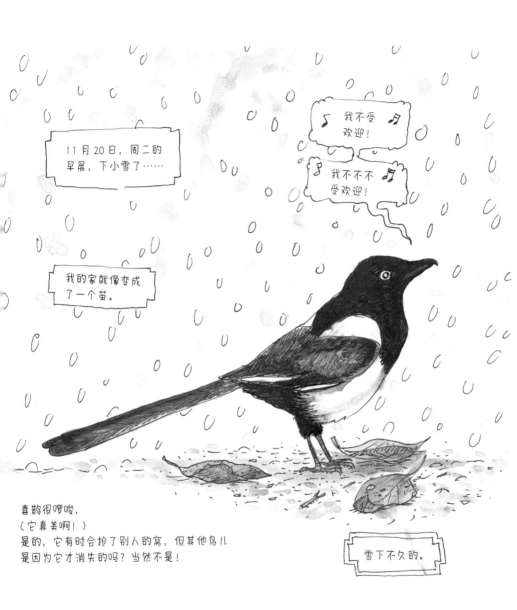

喜鹊很啰唆，
（它真美啊！）
是的，它有时会抢了别人的窝，但其他鸟儿
是因为它才消失的吗？当然不是！

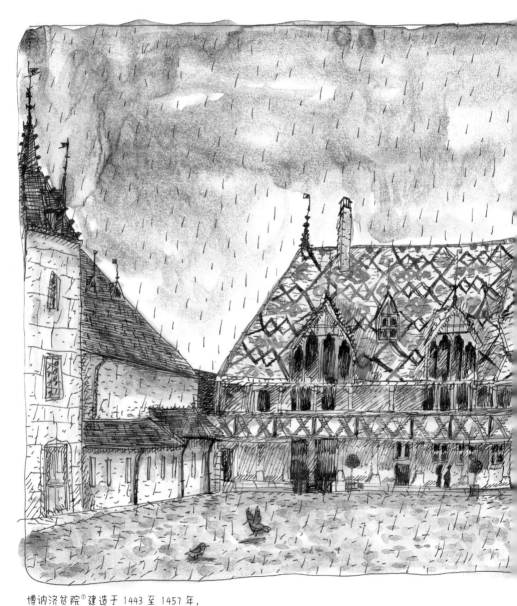

博讷济贫院[®]建造于 1443 至 1457 年，
自从我第一次看了电影《虎口脱险》（*La Grande vadrouille*，1966 年）后，它就成了我心中的圣地。

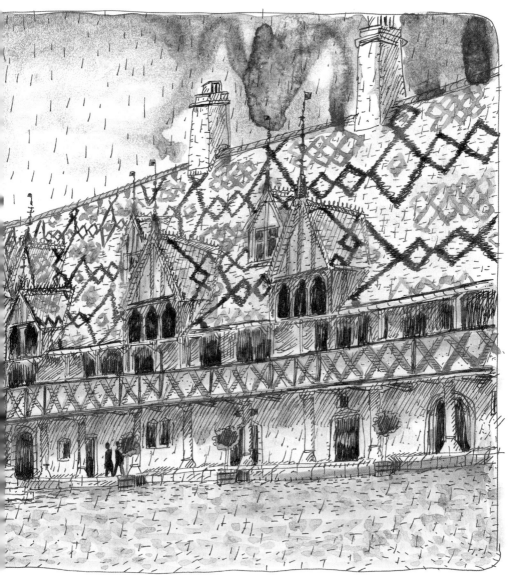

① 15 世纪时勃艮第公国首相尼古拉·罗兰（Nicolas Rolin）为救助穷人而建立的医院，如今已经成为勃艮第产区的著名酒庄之一，《虎口脱险》在此取景拍摄。

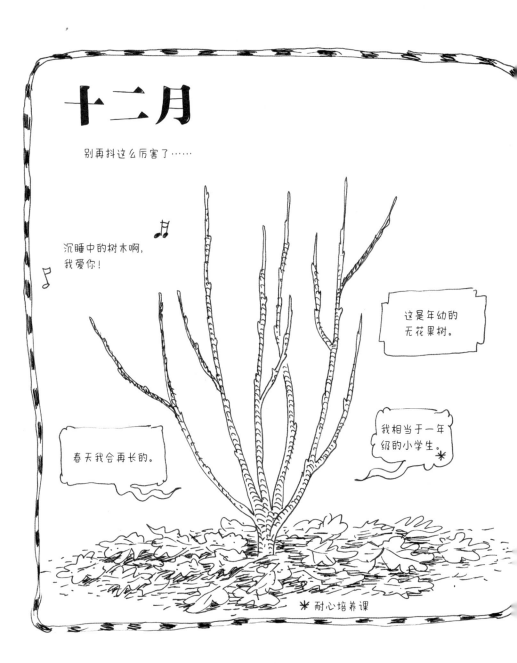

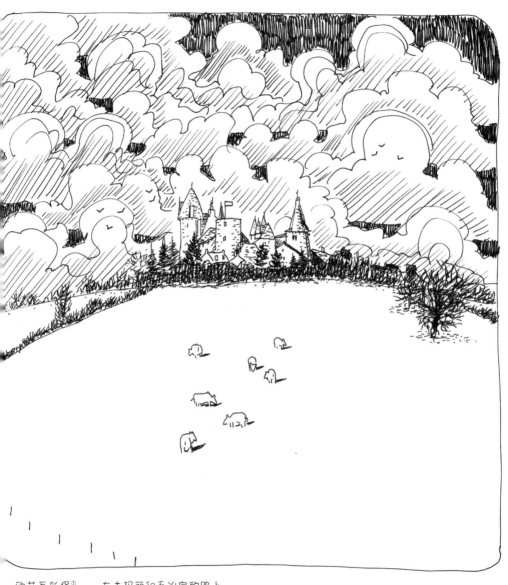

欧苏瓦新堡^①——在去玛丽和乔治家的路上。

① Châteauneuf-en-Auxois，位于勃艮第地区，法国最美村庄之一。

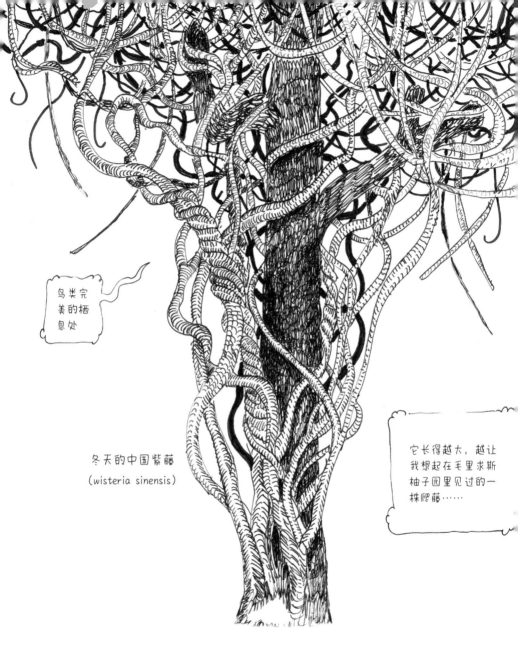

鸟类完
美的栖
息处

冬天的中国紫藤
(wisteria sinensis)

它长得越大，越让
我想起在毛里求斯
柚子园里见过的一
株爬藤……

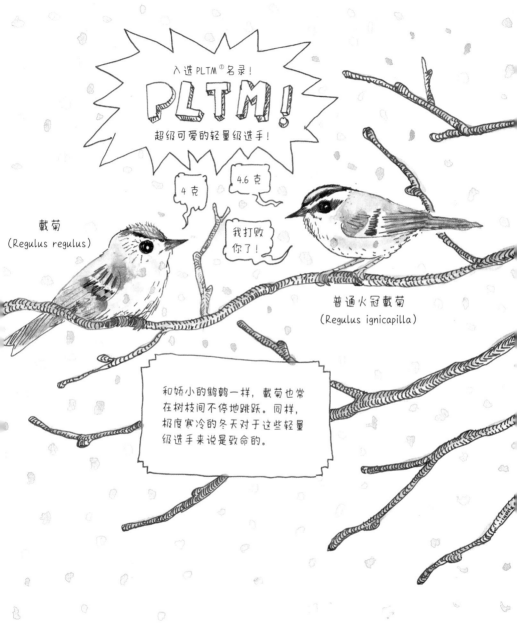

① 法语 Poids Léger Trop Mignon 的首字母缩写，意为"身体轻盈，超级可爱"。

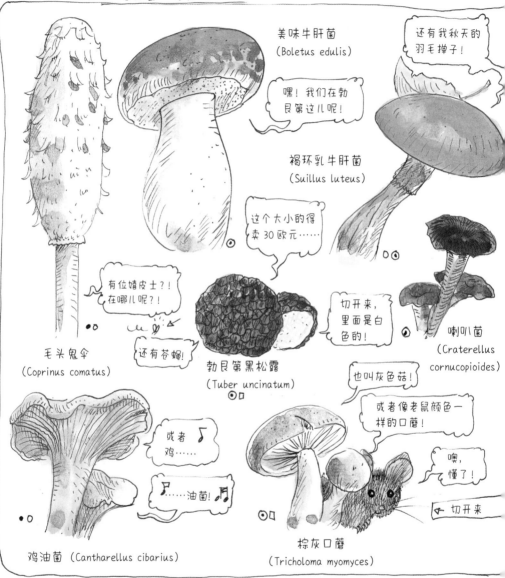

毛头鬼伞
(Coprinus comatus)

美味牛肝菌
(Boletus edulis)

褐环乳牛肝菌
(Suillus luteus)

勃艮第黑松露
(Tuber uncinatum)

喇叭菌
(Craterellus cornucopioides)

鸡油菌 (Cantharellus cibarius)

棕灰口蘑
(Tricholoma myomyces)

我最喜欢的蘑菇都在这里了，在不同的季节里能找到它们。因为缺水，今年蘑菇很少。

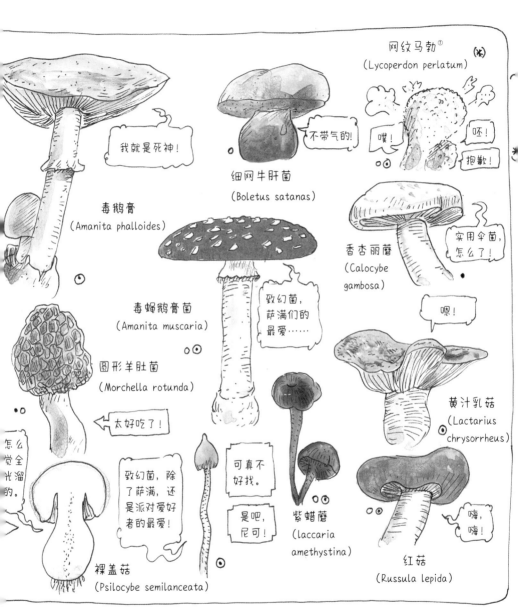

① 原文为 Vesse-de-loup，直译为"狼放的屁"。

树上没了叶子，我们可以更清楚地看到鸟儿们了。

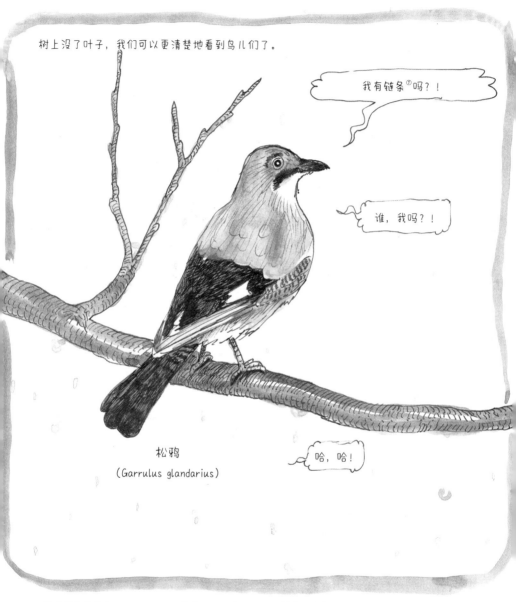

我有链条①吗？！

谁，我吗？！

松鸦
(*Garrulus glandarius*)

哈，哈！

①松鸦的法文名为 geai des chênes，其中 chênes 和 chaînes（链条）同音。

日落时分，科尔登山丘看起来就像澳大利亚神圣的乌鲁鲁，和艾尔斯岩石①一样梦幻！一样美丽！

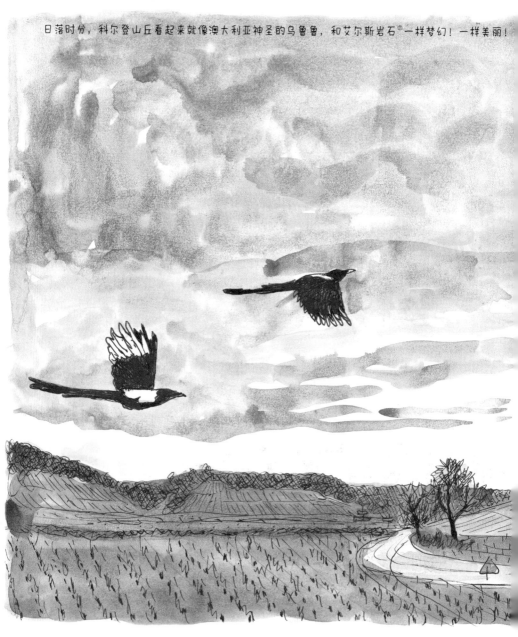

在落了叶的山楂树枝里
欢乐的戴菊
当碎冰
从岩石消融,
鸟儿唱着它隽永的旋律;
即使雪片
落在羽翼上,
鸟儿依然轻盈地
从风雨中穿过
飞行并歌唱。

✳

✳✳

罗伯特·骚塞①

(1774—1843 年)

因为曾建议夏洛蒂·勃朗特② → 放弃文学事业而出名……

这在本质上违背了一位女性的天赋和义务。

✳ 注意: 有误, 这首诗是詹姆斯·格雷厄姆③写的……

(✳✳) 他写道: "苍老的冬天, 你被描绘成一个满脸皱纹、尖酸刻薄的男人, 胡子拉碴, 和苹果树上的苔藓一样灰白。你嘴唇发青, 尖尖的鼻头上挂着冰珠, 衣着臃肿, 阴郁地行走, 孤独而沉重地穿越如影随形的霜雪。苍老的冬天, 人们应该这样来描绘你, 在塞满柴火的壁炉后, 你坐在躺椅上, 观察着孩子们过圣诞节时的快乐, 当你讲述一则令人捧腹的玩笑、一桩使人害怕的谋杀、一个扰夜的幽灵时, 他们围绕在你身边; 你时不时停下来, 重新点燃变得微弱的火苗, 喝上一口十月酿造的褐色闪亮的啤酒。"嘀嘀!

① Robert Southey, 英国作家、诗人。
② Charlotte Bronte, 1816—1855 年, 英国女作家, 代表作《简·爱》。
③ James Graham, 1612—1650 年, 苏格兰将军。

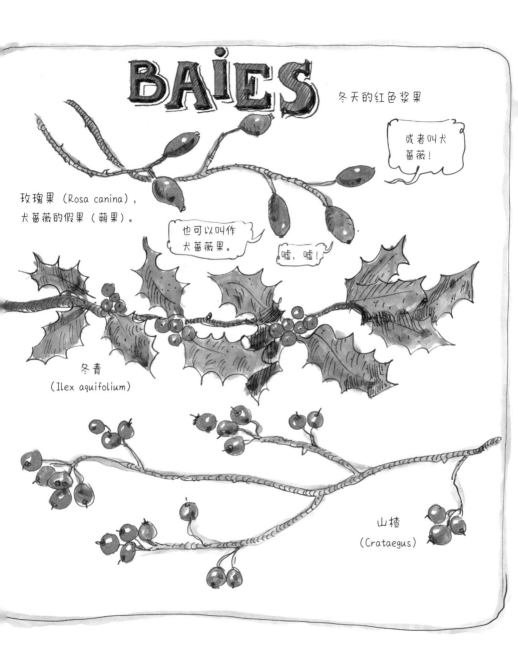

BAIES

冬天的红色浆果

或者叫犬蔷薇！

玫瑰果（Rosa canina），
犬蔷薇的假果（蔷果）。

也可以叫作
犬蔷薇果。

嘘，嘘！

冬青
(Ilex aquifolium)

山楂
(Crataegus)

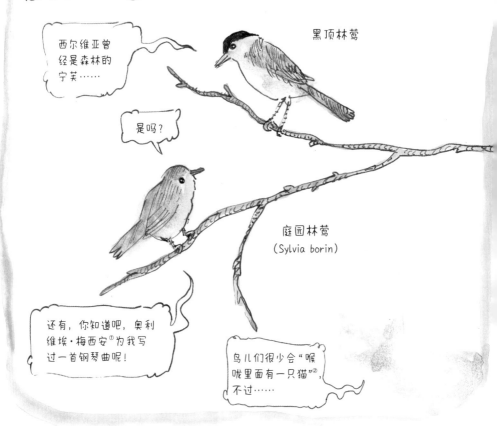

低调的林莺

黑顶林莺

西尔维亚曾经是森林的宁芙……

是吗？

庭园林莺
(Sylvia borin)

还有，你知道吧，奥利维埃·梅西安[1]为我写过一首钢琴曲呢！

鸟儿们很少会"喉咙里面有一只猫"[2]，不过……

（要听到它们唱歌得等到春天，见第 183 页。）

① Olivier Messiaen，1908—1992 年，法国作曲家、风琴演奏家及鸟类学家。
②法文俚语，指发音或说话有困难。

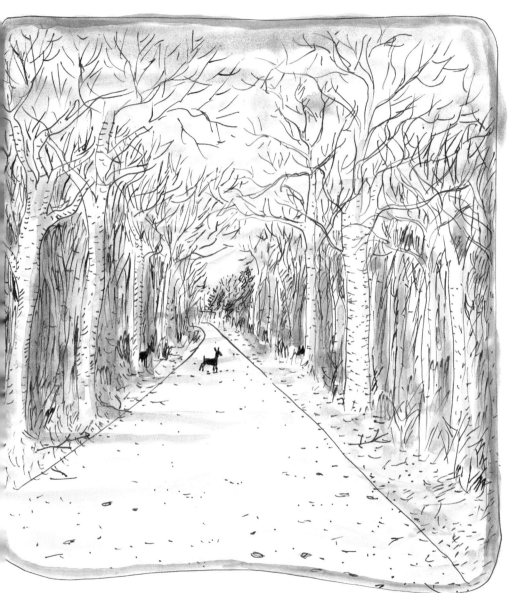

热尔盖^①的公路，两边是属于狍子的森林。

① Gergueil，法国科多尔省的一个市镇。

人们经常听见它，却很少看到它。

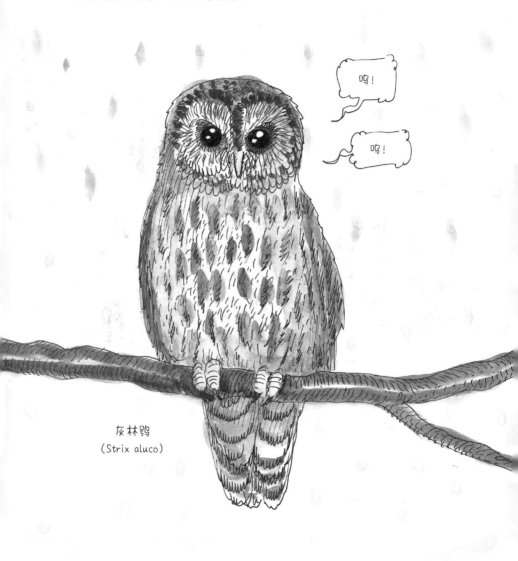

呜！

呜！

灰林鸮
（Strix aluco）

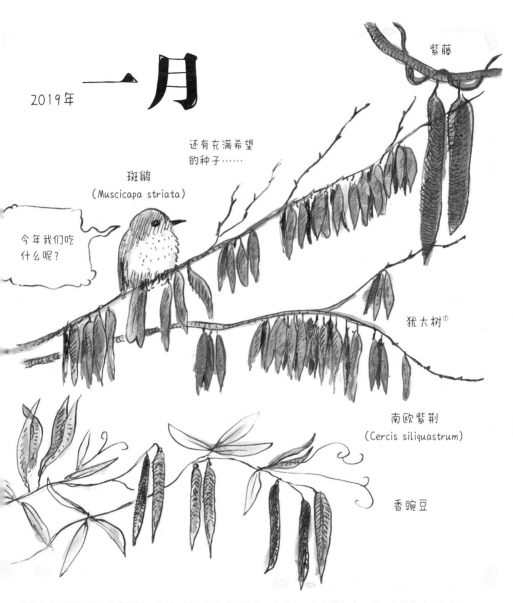

2019年 一月

紫藤

还有充满希望
的种子……

斑鹟
(Muscicapa striata)

今年我们吃
什么呢?

犹大树①

南欧紫荆
(Cercis siliquastrum)

香豌豆

① 传说出卖耶稣的犹大在紫荆树上自缢，树木因此感到羞耻，白花全部变成紫红色，所以也被称为"犹大树"。

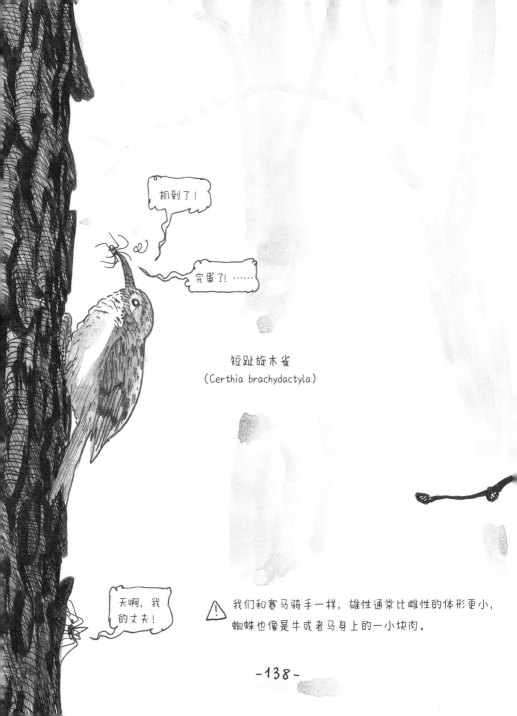

短趾旋木雀
(Certhia brachydactyla)

⚠ 我们和赛马骑手一样，雄性通常比雌性的体形更小，蜘蛛也像是牛或者马身上的一小块肉。

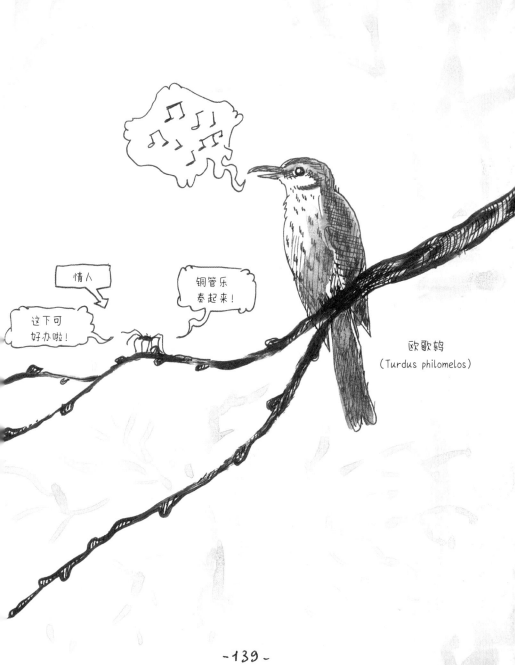

欧歌鸫
(*Turdus philomelos*)

花园里什么都没有发生吗？

细心的眼睛会注意到月季已经长出了小芽，特别是新来的那几株！

（我会在 3 月修剪其他几株。）

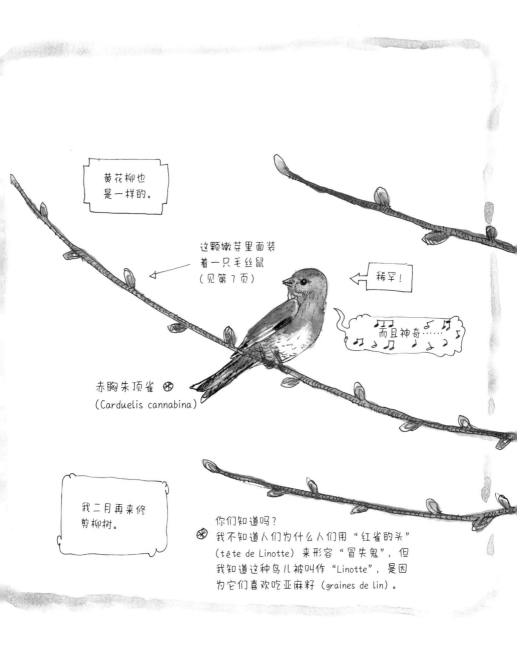

黄花柳也是一样的。

这颗嫩芽里面装着一只毛丝鼠（见第7页）

稀罕！

而且神奇……

赤胸朱顶雀 ✖
(Carduelis cannabina)

我二月再来修剪柳树。

你们知道吗？
✖ 我不知道人们为什么人们用"红雀的头"（tête de Linotte）来形容"冒失鬼"，但我知道这种鸟儿被叫作"Linotte"，是因为它们喜欢吃亚麻籽（graines de lin）。

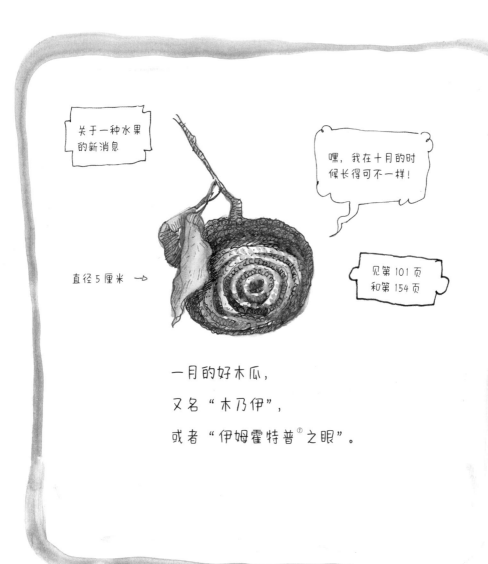

关于一种水果
的新消息

嘿，我在十月的时
候长得可不一样！

直径 5 厘米 →

见第 101 页
和第 154 页

一月的好木瓜，

又名"木乃伊"，

或者"伊姆霍特普[1]之眼"。

① Imhotep，埃及神话中的神祇。

花园地上留下的足迹……

起飞了……

蹦蹦跳跳的乌鸫

小便＋大便＋浆果的核
（是哪些浆果的？）

狐狸

猫（它是米拉的追求者）

我担心有一天葡萄种植者会被禁止在葡萄园里烧掉嫩枝。

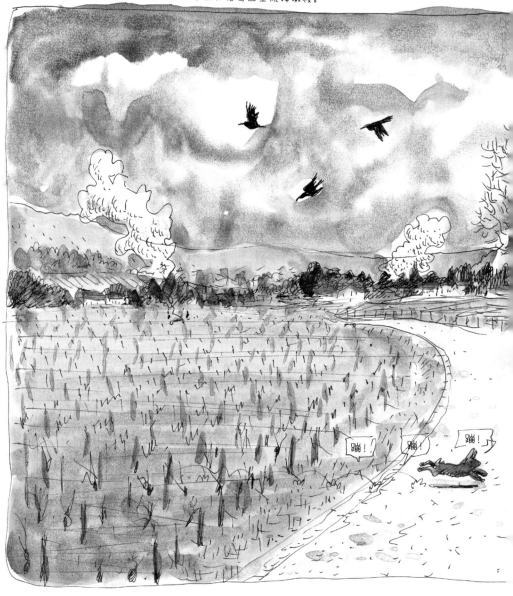

在萨维尼莱博讷的公路上，乌鸦们正在弄碎坚果，

穴兔们则冒着生命危险穿过马路。

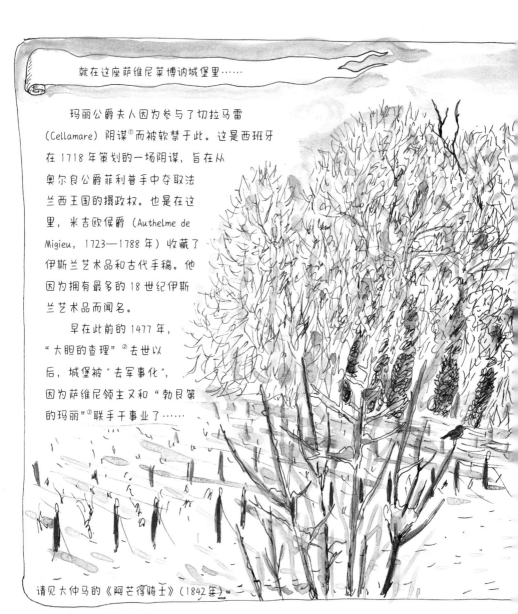

就在这座萨维尼莱博讷城堡里……

玛丽公爵夫人因为参与了切拉马雷 (Cellamare) 阴谋①而被软禁于此。这是西班牙在 1718 年策划的一场阴谋，旨在从奥尔良公爵菲利普手中夺取法兰西王国的摄政权。也是在这里，米吉欧侯爵（Authelme de Migieu，1723—1788 年）收藏了伊斯兰艺术品和古代手稿。他因为拥有最多的 18 世纪伊斯兰艺术品而闻名。

早在此前的 1477 年，"大胆的查理"②去世以后，城堡被 "去军事化"，因为萨维尼领主又和 "勃艮第的玛丽"③联手干事业了……

请见大仲马的《阿芒得骑士》（1842 年）。

① 1718 年初，红衣主教阿尔贝罗尼开始策划用腓力五世取代法国国王路易十五的摄政王奥尔良公爵的阴谋，该事件被称为 "切拉马雷阴谋"。

-146-

② Charles le Téméraire，1433—1477 年，瓦卢瓦王朝的勃艮第公爵。

③ Marie de Bourgogne，1457—1482 年，勃艮第女公爵，从 1477 年起统治包括勃艮第公国在内的众多领地。

二月

砰！
2019 年 2 月 4 日，一只雌鸫撞上了花园暖房的玻璃天窗！它跌落在草地上……

谢天谢地，我最后还是平安无事地飞走了……

尽管头有点晕。

我走出去，捡起她捧在手心里，她是如此轻盈、柔软和温暖。她睁大的眼睛里露出惊慌的神情。我轻轻抚摸她，把她的喙放进一杯水里。她在我手里拉了一坨屎，一坨带有红色浆果的屎……

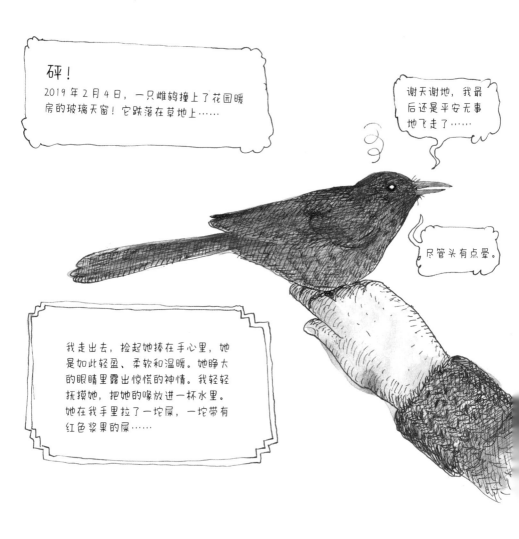

米拉有着野猫善于伪装的倾向。
但她是一名相当拙劣的猎人，好极了。

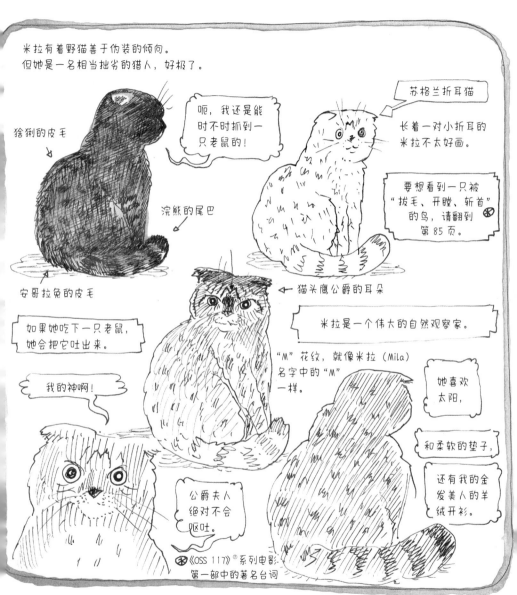

① 法国间谍喜剧系列电影。

上面那个简直是伊卡洛斯①！

嗨，嗨！

嘘，嘘！

阳光下是如此暖和，许多蜜蜂都给唤醒了！

① Icarus，希腊神话中代达罗斯的儿子，与代达罗斯使用蜡和羽毛造的翼逃离克里特岛时，他因飞得太高，双翼的蜡遭太阳晒化而跌落水中丧生，被埋葬在一个海岛上。

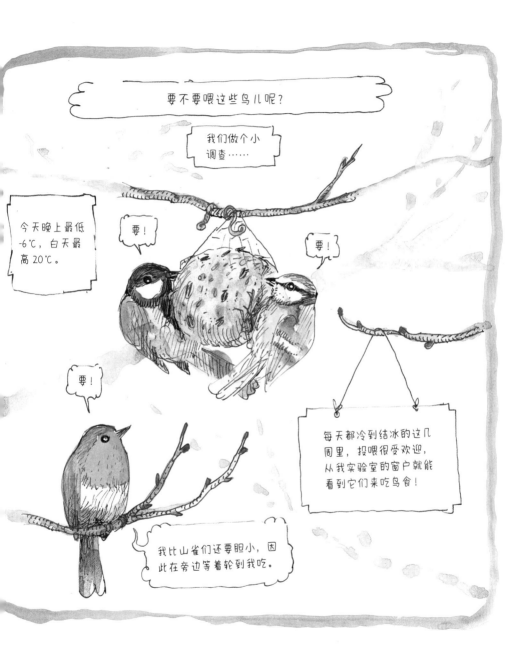

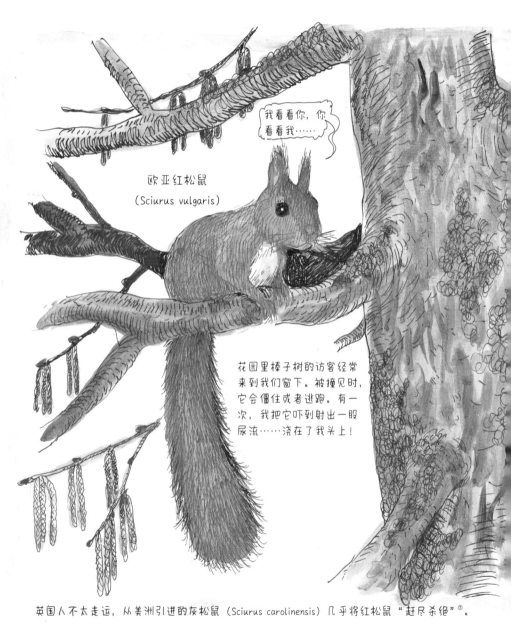

我看看你，你看看我……

欧亚红松鼠
(Sciurus vulgaris)

花园里榛子树的访客经常来到我们窗下。被撞见时，它会僵住或者逃跑。有一次，我把它吓到射出一股尿流……浇在了我头上！

英国人不太走运，从美洲引进的灰松鼠（Sciurus carolinensis）几乎将红松鼠"赶尽杀绝"[1]。

① 灰松鼠觅食能力比红松鼠强，同时携带对红松鼠几乎是致命的皮肤病病毒。

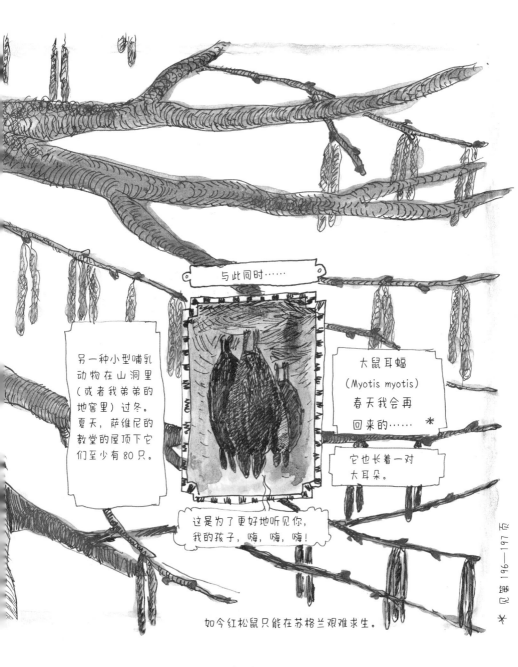

① 生活在秘鲁和厄瓜多尔的亚马孙雨林中的土著。
② 缩头术又称"干制首级"，是南美洲亚马逊盆地地区原住民的一种风俗，他们将在决斗或战争中砍下来的人头当作战利品，对其进行特殊处理来保存。

关于好木瓜的新消息……

见第 101 页和第 142 页

我说，您让我想起了一个人，您是……

?!

角落里有人吗？……

我来自遥远的地方，我的小可爱。

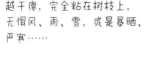

直径
3 厘米

我的家乡
很热……

果子像忧愁的面容一样越来越干瘪，完全粘在树枝上，无惧风、雨、雪，或是暴晒、严寒……

黑瓦洛①人（或者舒阿拉希人）缩小的头颅是二十多年前斯蒂芬妮·查尔顿应我请求，参考"缩头术"②（tsantsa）制成的。假头颅是塑料硅胶质地的，头发来自吕克-雷蒙德·赫玛丽（皮埃尔-埃洛伊的兄弟）给我的马鬃毛，取样的原版现藏于里昂博物馆。

从开始到现在已经整整一年啦！

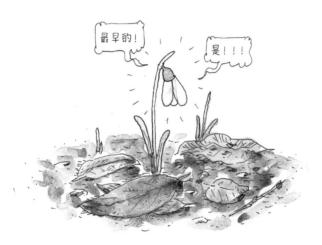

但是今年雪滴花赢了雪片莲！

见第 4 页

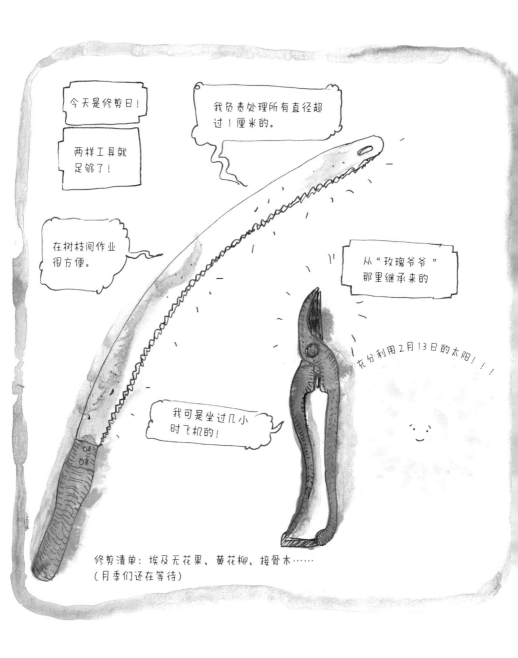

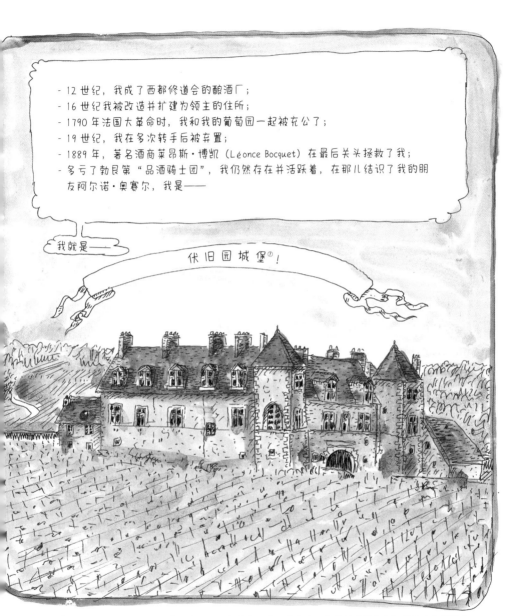

- 12 世纪，我成了西都修道会的酿酒厂；
- 16 世纪我被改造并扩建为领主的住所；
- 1790 年法国大革命时，我和我的葡萄园一起被充公了；
- 19 世纪，我在多次转手后被弃置；
- 1889 年，著名酒商莱昂斯·博凯（Léonce Bocquet）在最后关头拯救了我；
- 多亏了勃艮第"品酒骑士团"，我仍然存在并活跃着，在那儿结识了我的朋友阿尔诺·奥赛尔，我是——

我就是——

伏旧园城堡①！

① Le château du Clos de Vougeot，勃艮第地区教会葡萄园的经典代表，也是法国修道士们最早建立的酒庄之一。

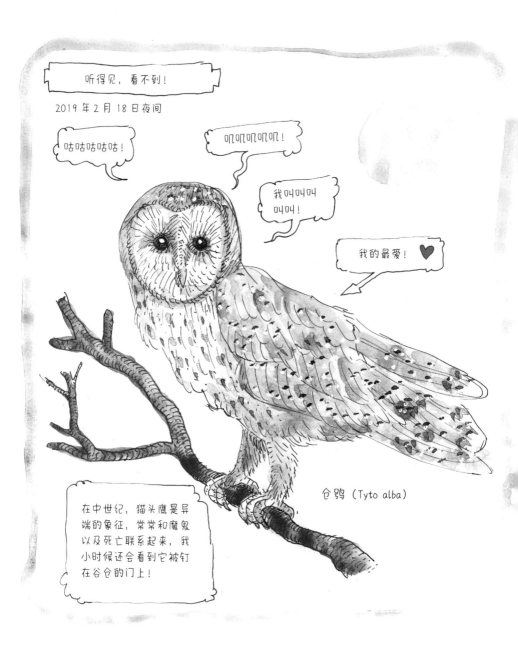

听得见，看不到！

2019 年 2 月 18 日夜间

咕咕咕咕咕！

叽叽叽叽叽！

我叫叫叫叫叫！

我的最爱！ ♥

在中世纪，猫头鹰是异端的象征，常常和魔鬼以及死亡联系起来，我小时候还会看到它被钉在谷仓的门上！

仓鸮（Tyto alba）

今年，欧洲报春是第二个开花的。

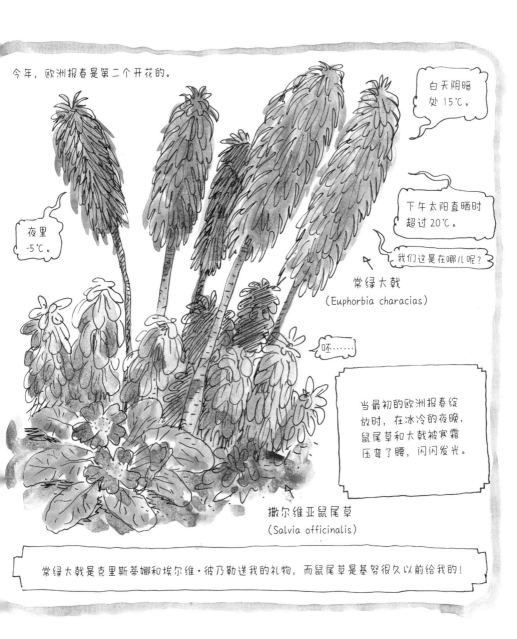

白天阴暗处 15℃。

下午太阳直晒时超过 20℃。

我们这是在哪儿呢？

常绿大戟
(Euphorbia characias)

夜里 -5℃。

呀……

当最初的欧洲报春绽放时，在冰冷的夜晚，鼠尾草和大戟被寒霜压弯了腰，闪闪发光。

撒尔维亚鼠尾草
(Salvia officinalis)

常绿大戟是克里斯蒂娜和埃尔维·彼乃勒送我的礼物，而鼠尾草是基努很久以前给我的！

三月

终于，下了三滴雨！

第一天！

蕨类还高高地扬着头。

15年来第一次，通常在霜冻以后就变得像"熟食色拉"的植物们潇洒依旧！

卷曲的新叶出现了，仿佛一个个小脑袋，不耐烦了……

钩粉蝶已经出动了。

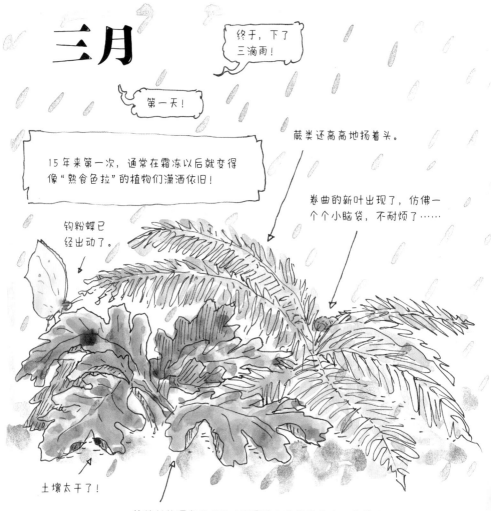

土壤太干了！

苔藓长着漂亮的花边（还是没有蕨类的花边那么精致），仍然坚挺有光泽；它们的汁液没有被冬天的大冰箱冷冻起来……

与此同时，在邻居家的草地上……

噢，我的宠妄！

噢，我的邦主！

春天不远了……

我们饲养的家禽都来自印度、中国或者中南半岛、爪哇岛、苏门答腊。它们应该在 6000 年前就被驯化了。当恺撒到达高卢时，凯尔特人已经拥有了这种禽类：著名的高卢雄鸡①！

① Gallus gallus，该词来源于罗马帝国时代，法兰西被称为高卢（Gallia），高卢人叫"Gallus"，在拉丁语的另一意思是"雄鸡"，所以法国人被称为"高卢雄鸡"。

"死木"中的小聚落

("死木"这种说法不恰当,因为它带来了生命……)

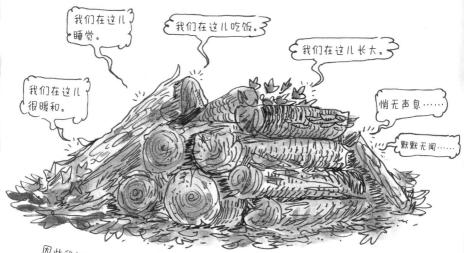

因此我每年特意将干柴和落叶堆起来。干柴可以存留很长、很长、很长时间!

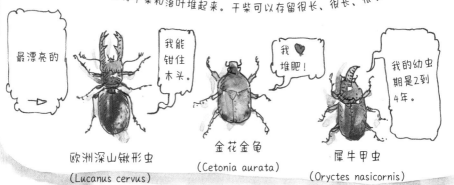

欧洲深山锹形虫
(Lucanus cervus)

金花金龟
(Cetonia aurata)

犀牛甲虫
(Oryctes nasicornis)

① Serge Gainsbourg，1928—1991 年，法国歌手、作曲家、钢琴家、诗人、画家、编剧、作家、演员和导演。

-163-

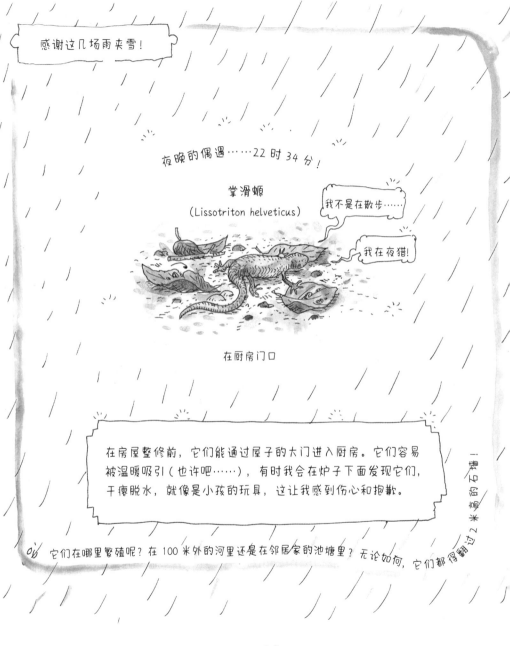

感谢这几场雨夹雪！

夜晚的偶遇……22 时 34 分！

掌滑螈
(Lissotriton helveticus)

我不是在散步……

我在夜猫!

在厨房门口

在房屋整修前，它们能通过屋子的大门进入厨房。它们容易被温暖吸引（也许吧……），有时我会在炉子下面发现它们，干瘪脱水，就像是小孩的玩具，这让我感到伤心和抱歉。

一棵 2 米高的树！

它们在哪里繁殖呢？在 100 米外的河里还是在邻居家的池塘里？无论如何，它们都得翻过 2 米的高墙

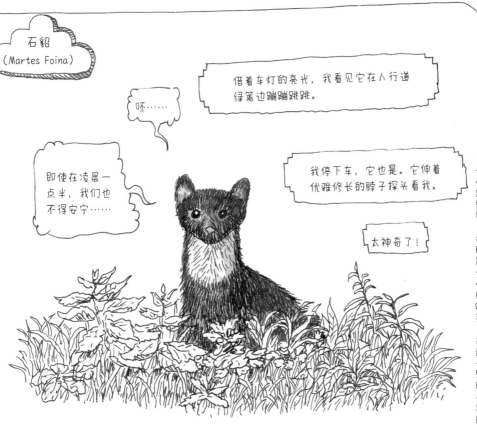

石貂
(Martes Foina)

呸……

借着车灯的亮光，我看见它在人行道绿篱边蹦蹦跳跳。

即使在凌晨一点半，我们也不得安宁……

我停下车，它也是。它伸着优雅修长的脖子探头看我。

太神奇了！

晚上，我们有时可以听见石貂在屋顶上跑动，猫是不会去那里的，但睡鼠会去！

我知道它会来花园，因为我经常发现它的粪便（十几二十年前的一天，邻居用他生锈的钢制"捕狼夹"抓到过一只石貂，石貂当时已经开始咬自己的爪子，邻居当着我的面用一根铁棍打死了它。它的血液因为应激反应而含氧量高，像覆盆子一般鲜红。"看，这坏东西！"邻居啐了一口唾沫。他是为了保护家禽和它们的蛋。现在他太老了，陷阱捕猎结束了。当年，我因此失去过一只猫……）

没有天敌，我们还能做些什么？

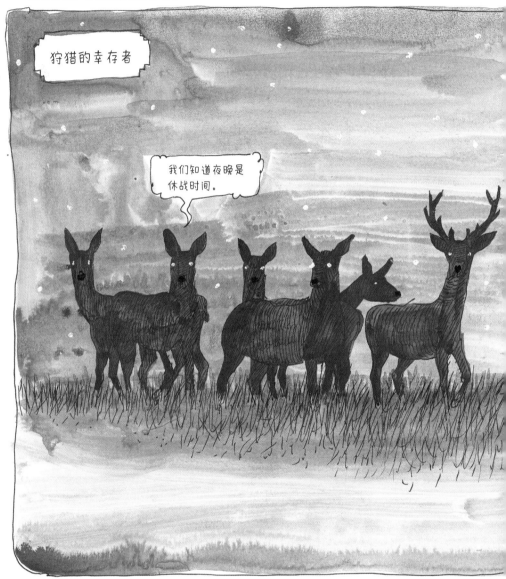

一只长着五或六叉犄角的雄性欧洲马鹿（大约两岁）和一群雌性欧洲马鹿（九只）。这只雄鹿还没有成

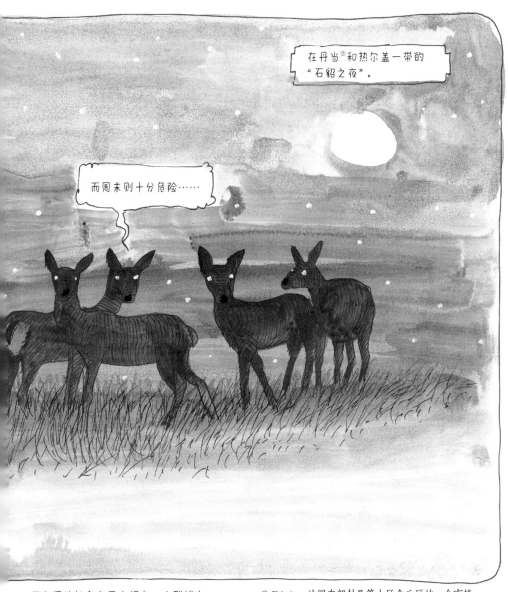

在丹当①和热尔盖一带的
"石貂之夜"。

而周末则十分危险……

但它很快就会离开去投奔一小群雄鹿。　　　① Détain，法国东部勃艮第大区金丘区的一个市镇。

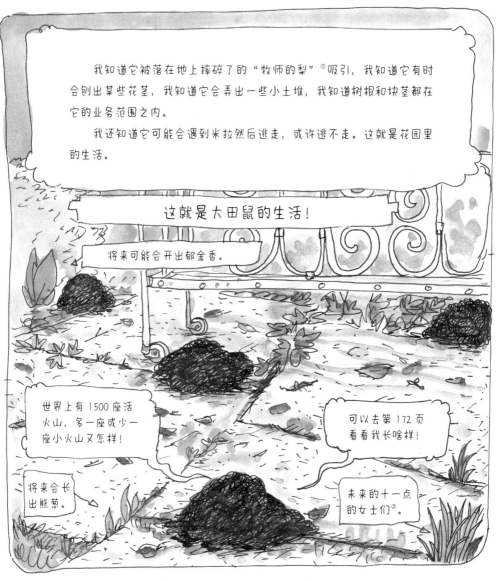

我知道它被落在地上摔碎了的"牧师的梨"[①]吸引，我知道它有时会刨出某些花茎，我知道它会弄出一些小土堆，我知道树根和块茎都在它的业务范围之内。

我还知道它可能会遇到米拉然后逃走，或许逃不走。这就是花园里的生活。

这就是大田鼠的生活！

将来可能会开出郁金香。

世界上有1500座活火山，多一座或少一座小火山又怎样！

可以去第172页看看我长啥样！

将来会长出熊葱。

未来的十一点的女士们[②]。

① 法文为 poire de curé，因最早在牧师的花园中被发现而得名，适合煮后制成甜点。
② 指十一点开花的伞花虎眼万年青。

令人眩晕的不只高度，还有时间……

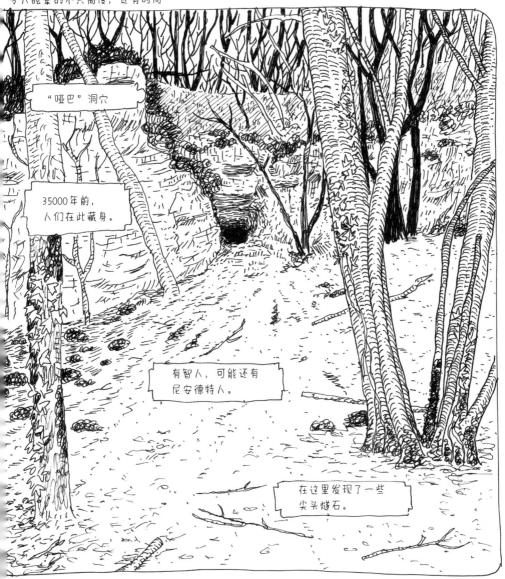

"哑巴"洞穴

35000 年前，
人们在此藏身。

有智人，可能还有
尼安德特人。

在这里发现了一些
尖头燧石。

在布伊朗东北部的一个墨洛温王朝公墓附近。

"黑，就是黑，没有一丝希望！" 哦，是吗？"灰，就是灰，一切都结束了！" 那么春天呢？！

"Jaune, c'est Jaune！"

黄，就是黄！

提前了，提前开花了！

榛子树的雄花
（第一等级）

我们最厉害！

熟透啦！

低调的那个……

是我！

↑
雌花

我们要把花粉撒下来啦！

过敏人士请躲避！

红蜡宝宝们

同一棵树上的雄花和雌花并不会同时"准备好"。因此，在同一片区域需要种上好几棵榛子树。不过，有时孤零零的一棵树似乎也可以独自解决问题……

我们管它叫"榛子树""榛树"，那它结的果实叫什么呢？

我不知道，不过"榛子树"在拉丁语中叫"corglus"。

- 170 -

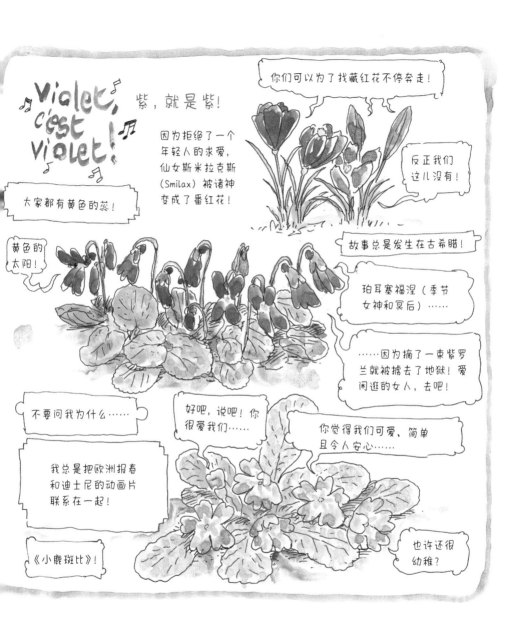

Violet, c'est violet !

紫，就是紫!

因为拒绝了一个年轻人的求爱，仙女斯米拉克斯（Smilax）被诸神变成了番红花!

你们可以为了找藏红花不停奔走!

反正我们这儿没有!

大家都有黄色的蕊!

黄色的太阳!

故事总是发生在古希腊!

珀耳塞福涅（季节女神和冥后）......

......因为摘了一束紫罗兰就被掳去了地狱! 爱闲逛的女人，去吧!

不要问我为什么......

好吧，说吧! 你很爱我们......

你觉得我们可爱、简单且令人安心......

我总是把欧洲报春和迪士尼的动画片联系在一起!

《小鹿斑比》!

也许还很幼稚?

水鼠，俗称大田鼠、鼹鼠或者水田鼠。

（学名 Arvicola amphibius 或是 Arvicola terrestris）

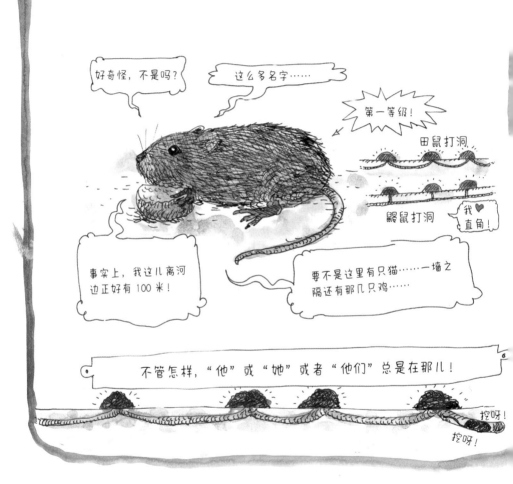

好奇怪，不是吗？

这么多名字……

第一等级！

田鼠打洞

鼹鼠打洞

我♥直角！

事实上，我这儿离河边正好有 100 米！

要不是这里有只猫……一墙之隔还有那几只鸡……

不管怎样，"他"或"她"或者"他们"总是在那儿！

挖呀！

挖呀！

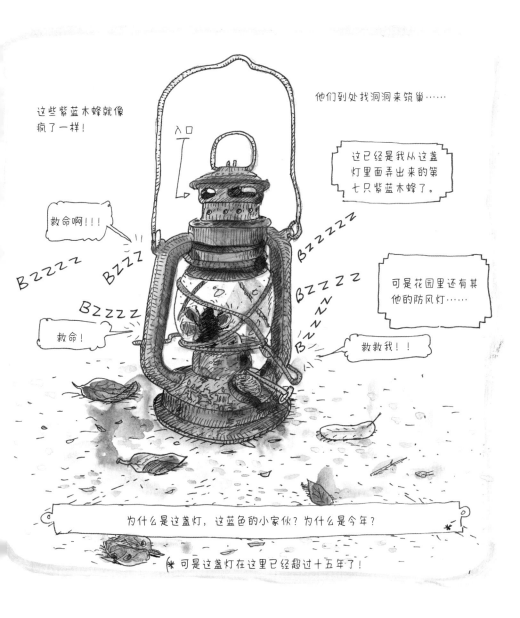

-173-

花园里背着壳的小矮子们

（我们几乎注意不到它们，但它们有时会在我们脚下嘎嘣作响。）

如果人们俯下身子，就会发现这些长度只有几毫米的蜗牛正在吞噬和消灭着所有枯萎的、腐烂的、冻僵的、软掉的植物……如同蚯蚓一样，它们是清洁工，是造肥者！

开工了，伙计们！

三齿蜗牛（Chondrula tridens）

我们画出了美丽的地图！

耳蜗蜗牛（Cochlostoma septemspirale）

平滑蜗牛（Clausilia rugosa parvula）

茶碟蜗牛（Helicigona lapicida）

网纹蜗牛（Pomatias elegans）

大触角蜗牛（Macrogastra ventricosa）

我有一扇可以上锁的小门！

纽扣蜗牛（Discus rotundatus）

勃艮第蜗牛（Cochlostoma conicum）

花园里有成百（上千？）只蜗牛，但它们正处于危险之中！气候变暖使等温线每年移动3到4公里，而它们的藏身之处只有方圆几分米。这些特有物种该怎么办呢？？？

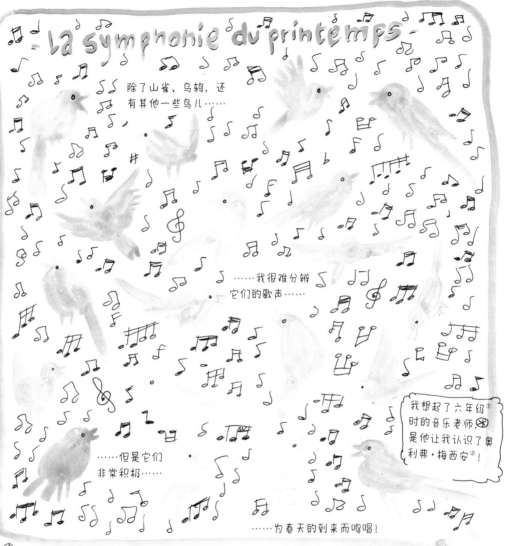

除了山雀、乌鸫，还有其他一些鸟儿……

……我很难分辨它们的歌声……

我想起了六年级^①时的音乐老师※，是他让我认识了奥利弗·梅西安^②！

……但是它们非常积极……

……为春天的到来而歌唱！

※ 老师在学校里可是个人物，他会把脚跷在办公桌上，用鞋后跟打节拍！他的名字叫康帕纳！

① 法国初中一年级。
② Olivier Messiaen，1908—1992 年，法国 20 世纪主要作曲家之一，代表作《时间终结四重奏》。

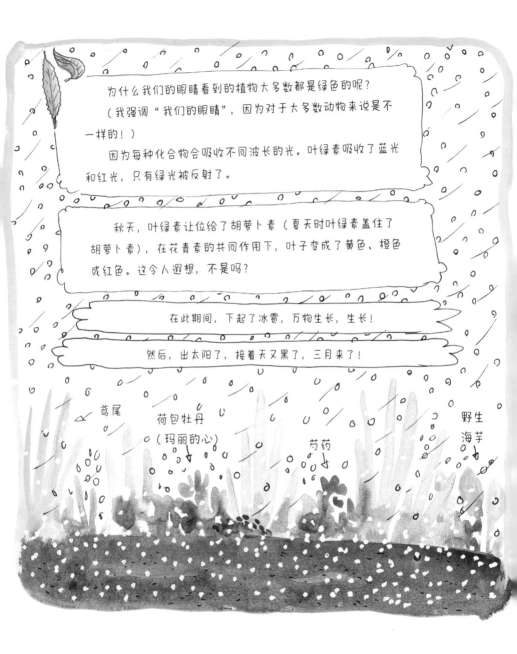

为什么我们的眼睛看到的植物大多数都是绿色的呢？

（我强调"我们的眼睛"，因为对于大多数动物来说是不一样的！）

因为每种化合物会吸收不同波长的光。叶绿素吸收了蓝光和红光，只有绿光被反射了。

秋天，叶绿素让位给了胡萝卜素（夏天时叶绿素盖住了胡萝卜素），在花青素的共同作用下，叶子变成了黄色、橙色或红色。这令人遐想，不是吗？

在此期间，下起了冰雹，万物生长，生长！

然后，出太阳了，接着天又黑了，三月来了！

鸢尾

荷包牡丹

（玛丽的心）

芍药

野生海芋

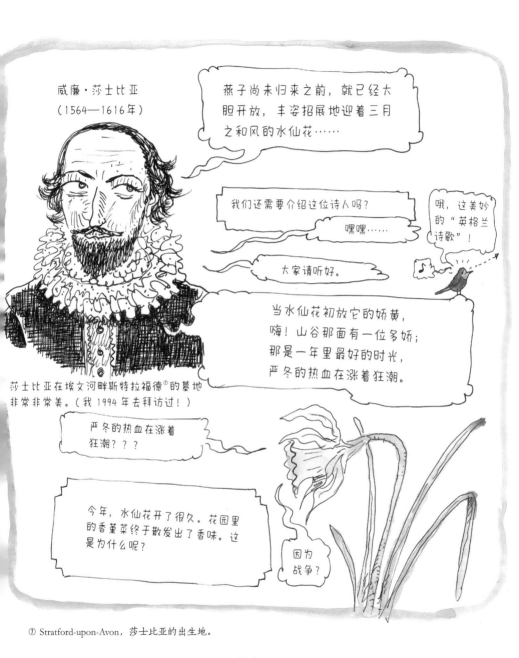

威廉·莎士比亚
（1564—1616年）

莎士比亚在埃文河畔斯特拉福德^①的墓地非常非常美。（我1994年去拜访过！）

燕子尚未归来之前，就已经大胆开放，丰姿招展地迎着三月之和风的水仙花……

我们还需要介绍这位诗人吗？

嘿嘿……

大家请听好。

哦，这美妙的"英格兰诗歌"！

当水仙花初放它的娇黄，
嗨！山谷那面有一位多娇；
那是一年里最好的时光，
严冬的热血在涨着狂潮。

严冬的热血在涨着狂潮？？？

今年，水仙花开了很久。花园里的香堇菜终于散发出了香味。这是为什么呢？

因为战争？

① Stratford-upon-Avon，莎士比亚的出生地。

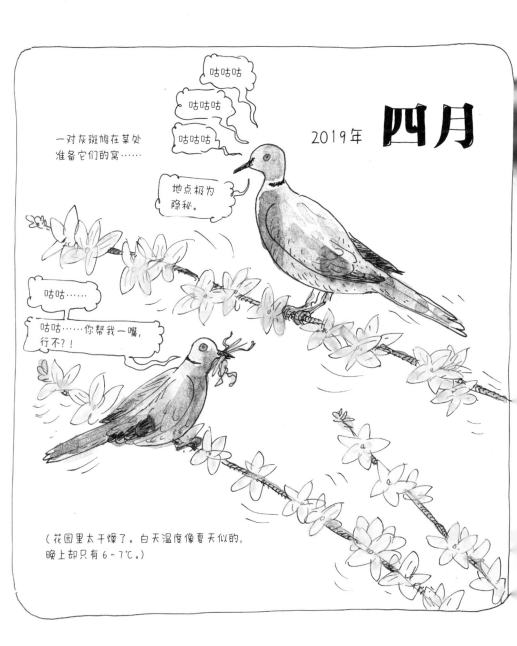

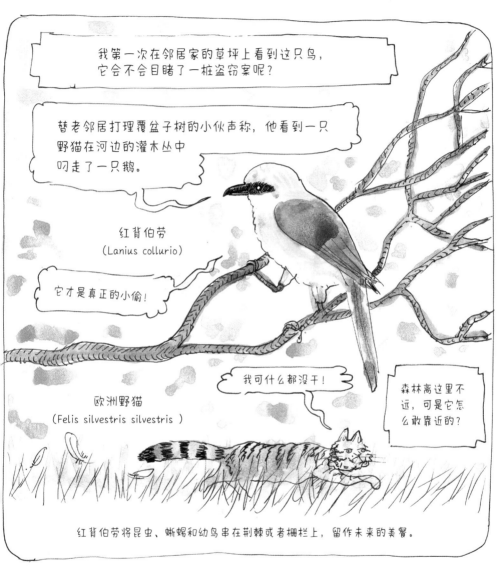

我第一次在邻居家的草坪上看到这只鸟，
它会不会目睹了一桩盗窃案呢？

替老邻居打理覆盆子树的小伙声称，他看到一只
野猫在河边的灌木丛中
叼走了一只鹅。

红背伯劳
(Lanius collurio)

它才是真正的小偷！

欧洲野猫
(Felis silvestris silvestris)

我可什么都没干！

森林离这里不
近，可是它怎
么敢靠近的？

红背伯劳将昆虫、蜥蜴和幼鸟串在荆棘或者栅栏上，留作未来的美餐。

在离开我们的那一个晚上，穆丽尔和皮埃尔在布伊朗附近看到了一只大猫。
这大概是一周前的事情了！

微小的奇迹！

你放开我，快点！

一片熊葱叶子刺穿了一片去年的紫藤枯叶。

春天与秋天的对抗。

未来与过去的对抗。

放开我呀，你！

蚯蚓的粪便

15和16世纪时，勃艮第地区还有棕熊出没。它们应该是喜欢大蒜的，和吸血鬼不一样！

盆栽的超级肥料！

免费的礼物！

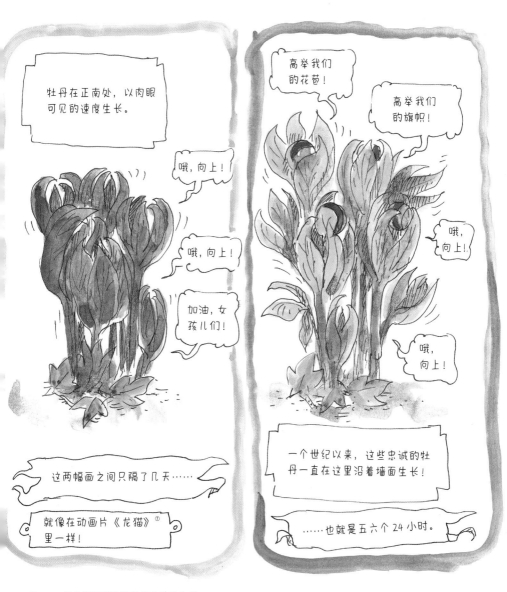

牡丹在正南处，以肉眼可见的速度生长。

哦，向上！

哦，向上！

加油，女孩儿们！

这两幅画之间只隔了几天……

就像在动画片《龙猫》①里一样！

高举我们的花苞！

高举我们的旗帜！

哦，向上！

哦，向上！

一个世纪以来，这些忠诚的牡丹一直在这里沿着墙面生长！

……也就是五六个 24 小时。

① 1988 年由宫崎骏执导的日本动画电影。

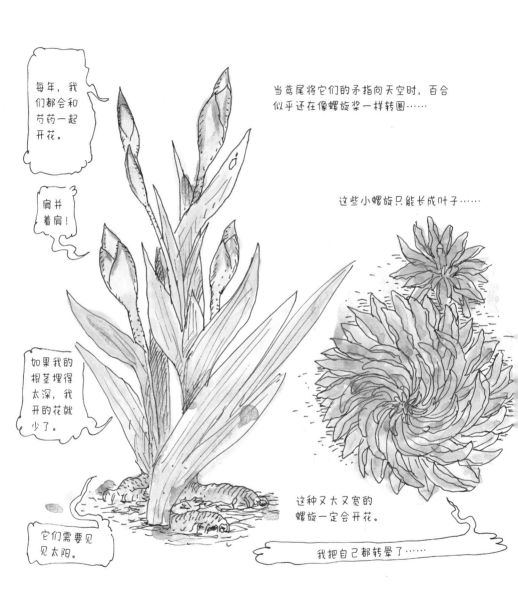

每年，我们都会和芍药一起开花。

肩并着肩！

如果我的根茎埋得太深，我开的花就少了。

它们需要见见太阳。

当鸢尾将它们的矛指向天空时，百合似乎还在像螺旋桨一样转圈……

这些小螺旋只能长成叶子……

这种又大又宽的螺旋一定会开花。

我把自己都转晕了……

悦耳的战斗

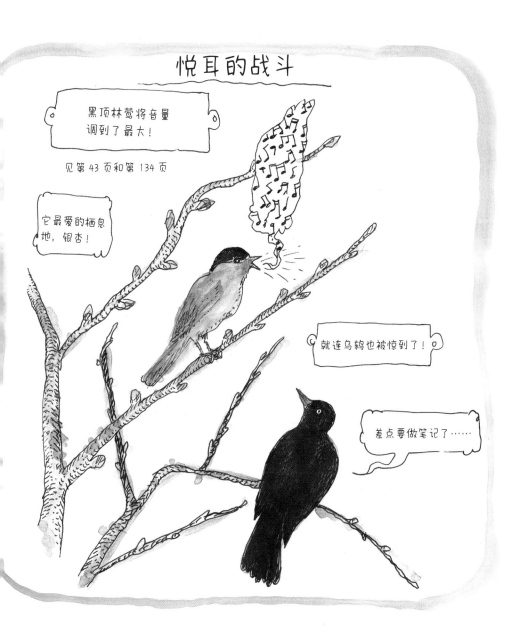

黑顶林莺将音量调到了最大!

见第 43 页和第 134 页

它最爱的栖息地，银杏!

就连乌鸫也被惊到了!

差点要做笔记了……

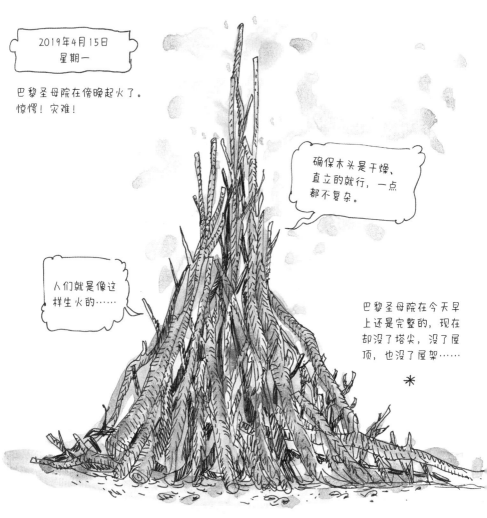

巴黎圣母院在傍晚起火了。
惊愕！灾难！

确保木头是干燥、直立的就行，一点都不复杂。

人们就是像这样生火的……

巴黎圣母院在今天早上还是完整的，现在却没了塔尖，没了屋顶，也没了屋架……

＊

我们也称它为"森林"。①

①巴黎圣母院在建造时耗费了大量木材，因此也被称为"森林"。

-184-

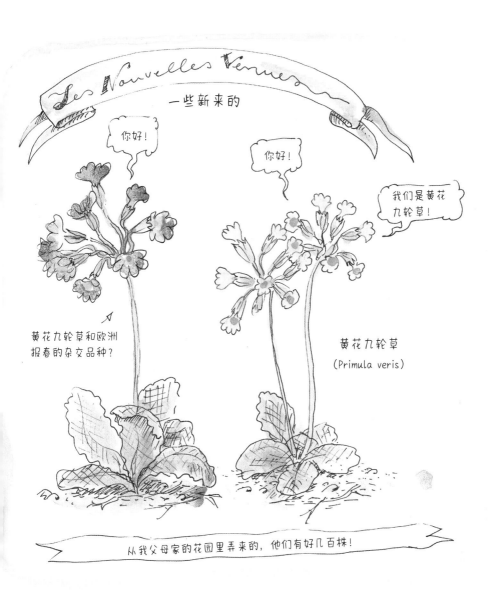

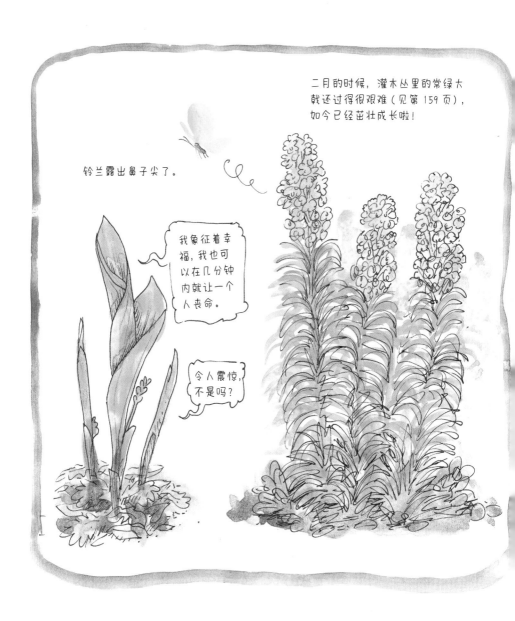

二月的时候，灌木丛里的常绿大戟还过得很艰难（见第159页），如今已经茁壮成长啦！

铃兰露出鼻子尖了。

我象征着幸福，我也可以在几分钟内就让一个人丧命。

令人震惊，不是吗？

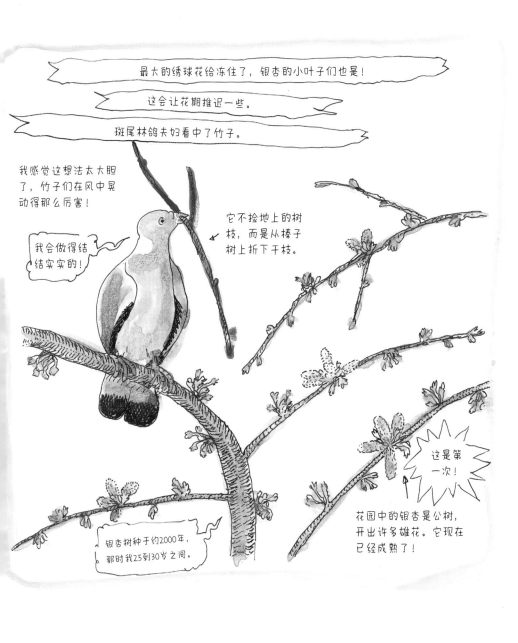

最大的绣球花给冻住了，银杏的小叶子们也是！

这会让花期推迟一些。

斑尾林鸽夫妇看中了竹子。

我感觉这想法太大胆了，竹子们在风中晃动得那么厉害！

我会做得结结实实的！

它不捡地上的树枝，而是从棒子树上折下干枝。

银杏树种于约2000年，那时我25到30岁之间。

这是第一次！

花园中的银杏是公树，开出许多雄花。它现在已经成熟了！

这些神奇的郁金香是从阿尔克 - 塞南皇家
盐场的珍稀植物市场上带回来的……

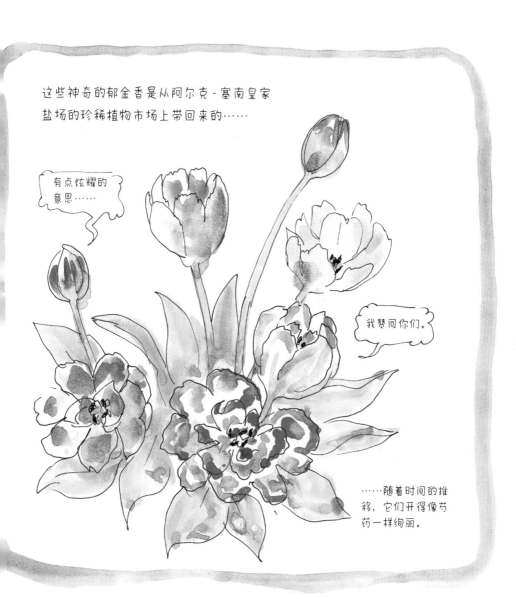

芍药的回归

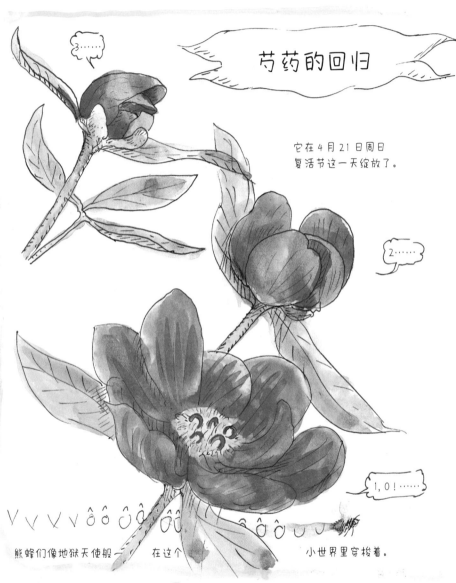

它在 4 月 21 日周日
复活节这一天绽放了。

3……

2……

1, 0！……

熊蜂们像地狱天使般一　在这个　　　小世界里穿梭着。

（见第 18、25、41、85、86、90 页。）

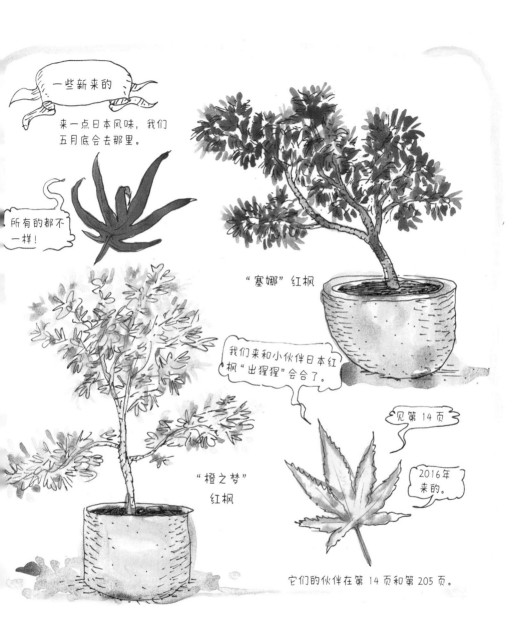

一些新来的

来一点日本风味，我们五月底会去那里。

所有的都不一样！

"塞娜"红枫

我们来和小伙伴日本红枫"出猩猩"会合了。

见第 14 页

2016 年来的。

"橙之梦"红枫

它们的伙伴在第 14 页和第 205 页。

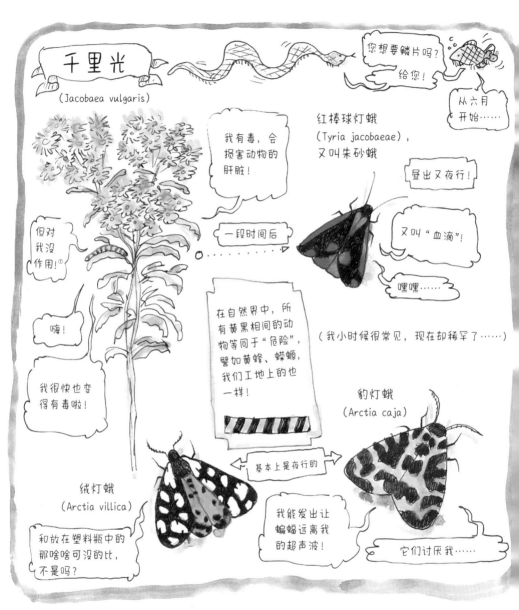

千里光

(Jacobaea vulgaris)

你想要鳞片吗？给您！

从六月开始……

我有毒，会损害动物的肝脏！

红棒球灯蛾
(Tyria jacobaeae)，又叫朱砂蛾

昼出又夜行！

但对我没作用！①

一段时间后

又叫"血滴"！

嗨！

嘿嘿……

在自然界中，所有黄黑相间的动物等同于"危险"，譬如黄蜂、蝾螈，我们工地上的也一样！

（我小时候很常见，现在却稀罕了……）

我很快也变得有毒啦！

豹灯蛾
(Arctia caja)

基本上是夜行的

绒灯蛾
(Arctia villica)

我能发出让蝙蝠远离我的超声波！

和放在塑料瓶中的那啥啥可没的比，不是吗？

它们讨厌我……

① 红棒球灯蛾的幼虫以千里光属植物为食。

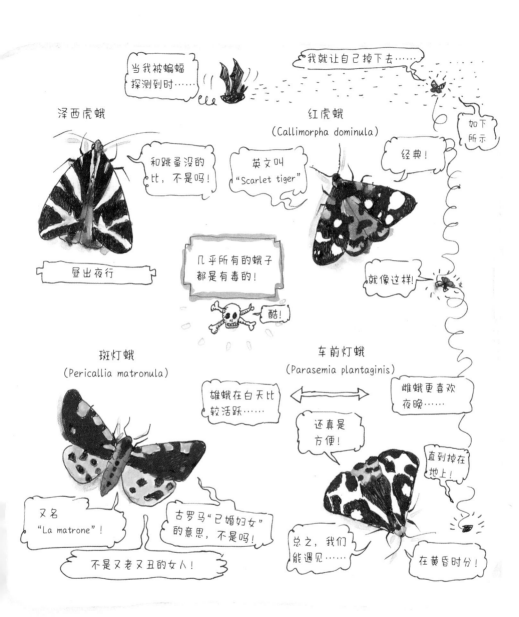

路易丝·德·维尔莫兰①

被称为露露！
（1902—1969 年）

五月的一天：

"今天依旧是灰暗的天气。五月的一天乌云密布，没有风吹过我们秘密的图像，没有风吹过我们流动的宝藏。"

选自诗集《闹着玩儿的订婚》
（*Fiançailles pour rire*，1939 年）

这是一个受了花园和植物大恩惠的家庭！！！

路易丝·德·维尔莫兰曾经与"雏菊收割者"的后代安托万·德·圣 - 埃克苏佩里订婚，但是她的父母并不十分赏识这位年轻、困窘又鲁莽的诗人（他出过一次飞行事故！），婚约被取消了！[《南方邮航》（*Courrier Sud*）书中的杰纳维耶芙（*Geneviève*）就是以她为原型的！] 安德烈·马尔罗②是路易丝另一位年少时的爱人，她将与他共度余生，1927 年，她在萨维尼的一次植物学家会议上遇到了让娜·皮克妮③……

① Louise de Vilmorin，法国编剧、演员，代表作品有《伯爵夫人的耳环》等。
② André Malraux，1901—1976 年，法国小说家、评论家。
③ Jeanne Picquigny，本书作者弗雷德·贝尔纳创作的系列漫画《让娜·皮克妮历险记》（*Les aventures de Jeanne Picquigny*）的女主人公。

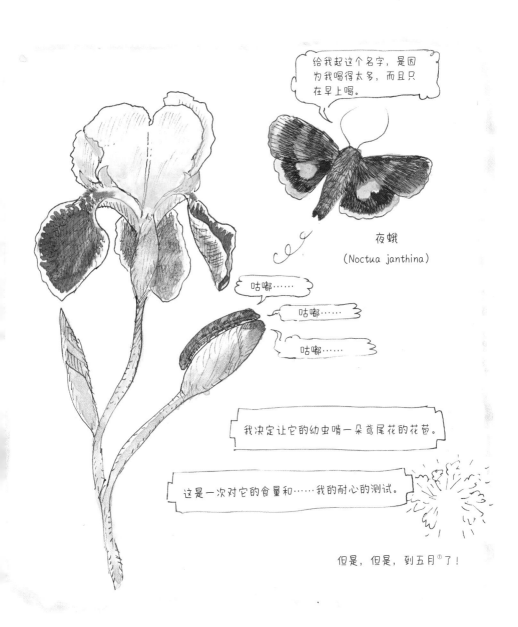

给我起这个名字，是因为我喝得太多，而且只在早上喝。

夜蛾
(Noctua janthina)

咕嘟……

咕嘟……

咕嘟……

我决定让它的幼虫啃一朵鸢尾花的花苞。

这是一次对它的食量和……我的耐心的测试。

但是，但是，到五月①了！

①法文中的 mais（但是）和 mai（五月）发音相同。

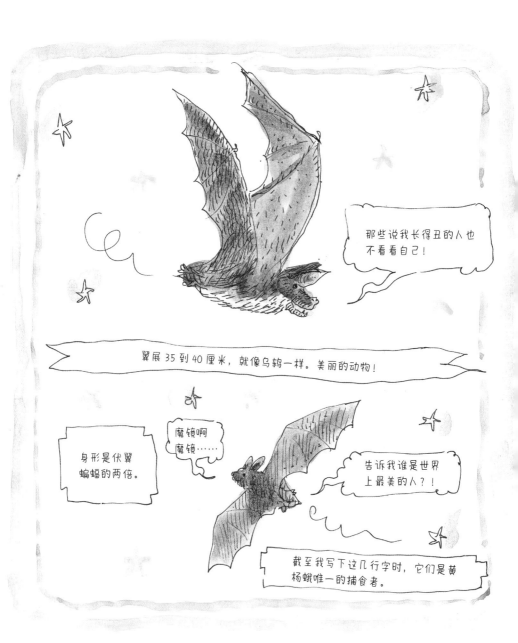

那些说我长得丑的人也不看看自己！

翼展 35 到 40 厘米，就像乌鸫一样。美丽的动物！

身形是伏翼蝙蝠的两倍。

魔镜啊魔镜……

告诉我谁是世界上最美的人？！

截至我写下这几行字时，它们是黄杨蛾唯一的捕食者。

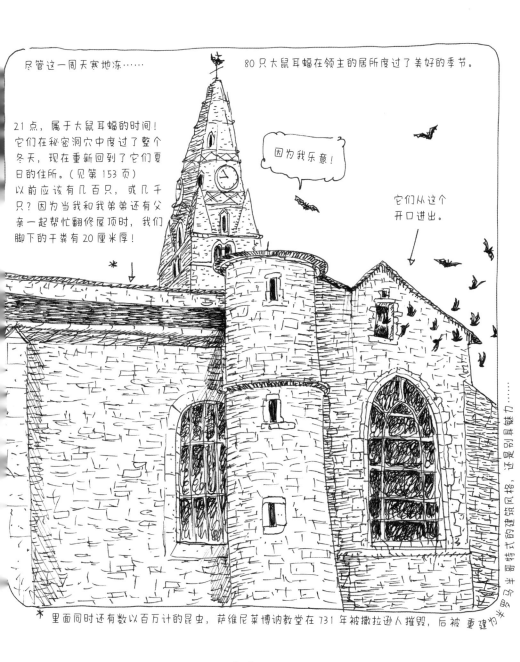

尽管这一周天寒地冻……

80 只大鼠耳蝠在领主的居所度过了美好的季节。

21 点，属于大鼠耳蝠的时间！它们在秘密洞穴中度过了整个冬天，现在重新回到了它们夏日的住所。（见第 153 页）以前应该有几百只，或几千只？因为当我和我弟弟还有父亲一起帮忙翻修屋顶时，我们脚下的干粪有 20 厘米厚！

因为我乐意！

它们从这个开口进出。

＊ 里面同时还有数以百万计的昆虫，萨维尼莱博讷教堂在 731 年被撒拉逊人摧毁，后被 重建为 ……多种不同寻常的建筑风格，还是别具引人魅力……

小的黄蜗牛：篱笆蜗牛或森林葱蜗牛。

小的灰蜗牛：散大蜗牛（Helix aspersa aspersa）。

大的橙蛞蝓：红蛞蝓。

见第 188 页

蕨类三剑客

欧洲鳞毛蕨（Dryopteris filix-mas）
又名雄蕨

① 即蹄盖蕨（Dryopteris filix-femina），英文名为 lady fern，直译为"女蕨"。而欧洲鳞毛蕨的法文名是 Fougère mâle，直译为"雄蕨"。

这个和性别没关系……

只是因为我比"女蕨"① 更强壮一些。

那么？！

你本人更漂亮呢。

谢谢！

他和你错过了。

达达尼昂③ 在哪儿？

欧洲对开蕨
（Asplenium scolopendrium）

红发左拉② 有一张苔藓做的床……

没人说过你长得像平香叶吗？

说过，怎么了？

干燥蕨类制成的垫子能让昆虫躲得远远的。

② Zora la Rousse，欧洲同名电视连续剧中的女主人公。
③ D'Artagnan，大仲马《三个火枪手》等作品中的人物。

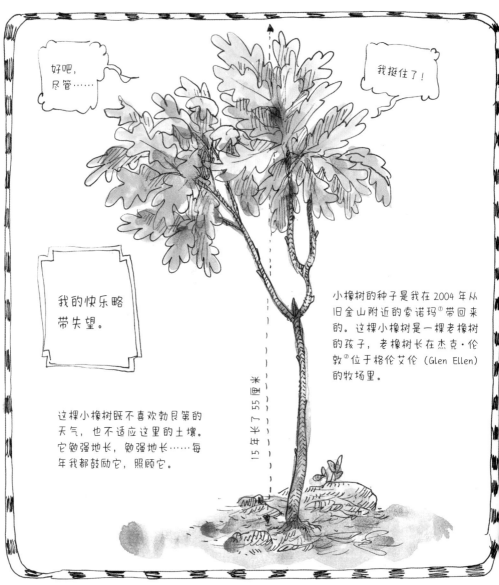

① Sonoma，位于美国加利福尼亚州北部，距离旧金山金门大桥北部仅 30 公里。
② Jack London，1876—1916 年，美国现实主义作家，著有《野性的呼唤》《海狼》等。

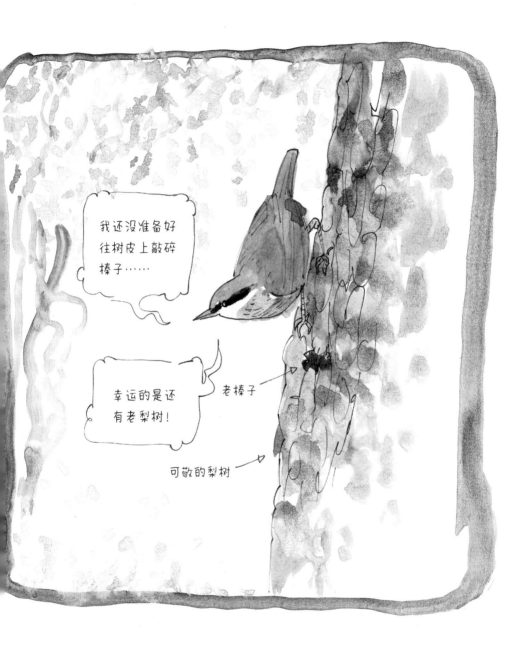

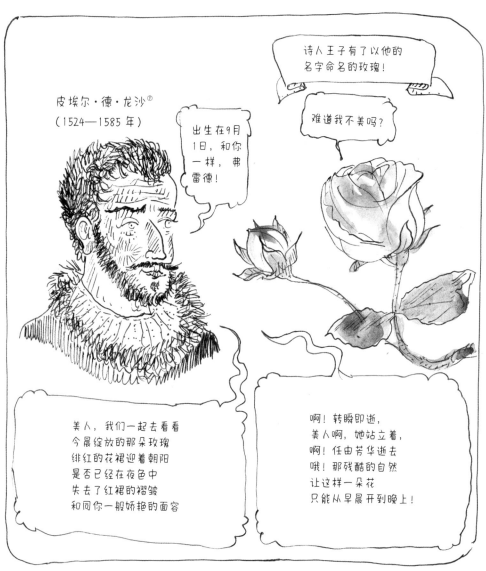

① Pierre de Ronsard，1524—1585 年，法国第一位近代抒情诗人。

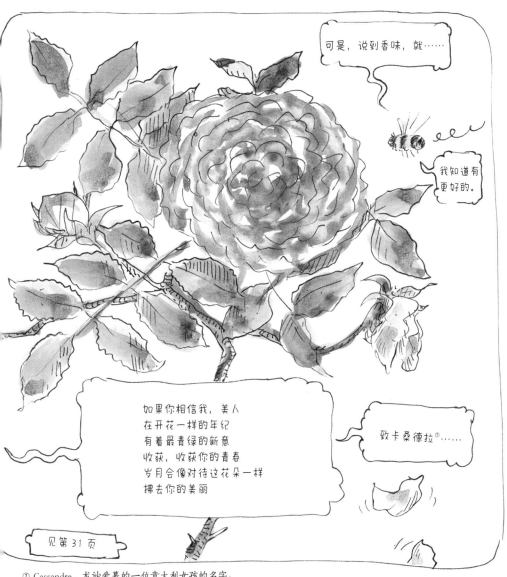

可是，说到香味，就……

我知道有更好的。

致卡桑德拉①……

如果你相信我，美人
在开花一样的年纪
有着最青绿的新意
收获，收获你的青春
岁月会像对待这花朵一样
拂去你的美丽

见第31页

① Cassandre，龙沙爱慕的一位意大利女孩的名字。

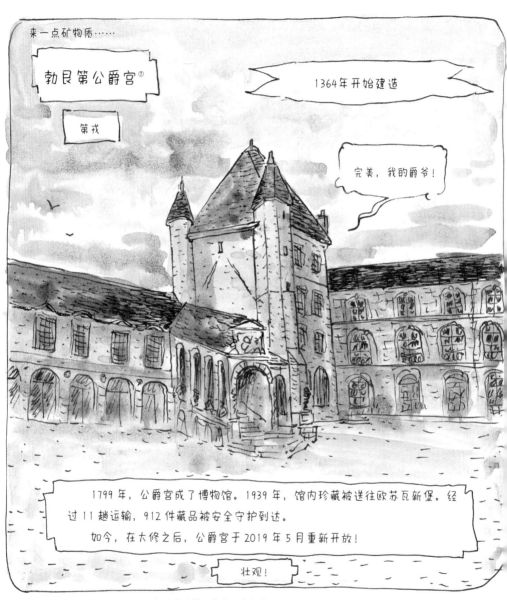

① Palais des ducs de Bourgogne，位于法国勃艮第大区第戎市。

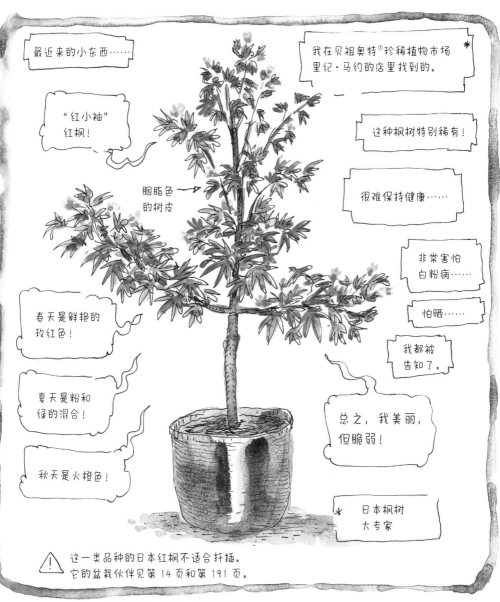

① Bézouotte，法国科尔多省的一个市镇，属第戎市。

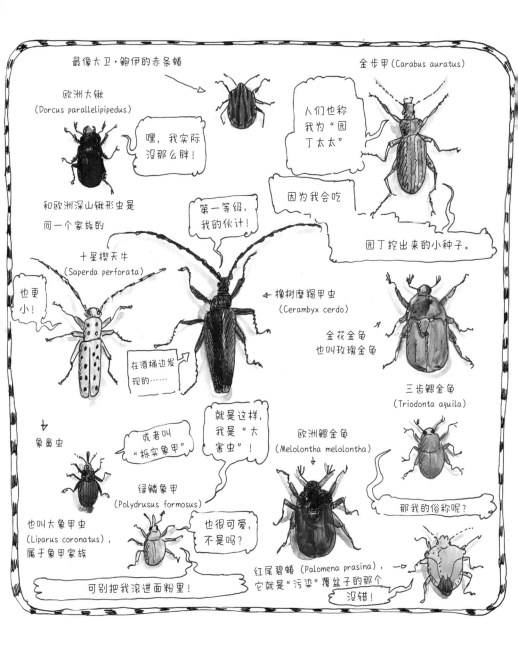

最像大卫·鲍伊的赤条蝽

金步甲 (Carabus auratus)

欧洲大锹
(Dorcus parallelipipedus)

嘿，我实际没那么胖！

人们也称我为"园丁太太"

因为我会吃

和欧洲深山锹形虫是同一个家族的

第一等级，我的伙计！

园丁挖出来的小种子。

十星楔天牛
(Saperda perforata)

也更小！

橡树摩羯甲虫
(Cerambyx cerdo)

金花金龟
也叫玫瑰金龟

在酒桶边发现的……

三齿鳃金龟
(Triodonta aquila)

象鼻虫

或者叫"栎实象甲"

就是这样，我是"大害虫"！

欧洲鳃金龟
(Melolontha melolontha)

绿鳞象甲
(Polydrusus formosus)

那我的俗称呢？

也叫大象甲虫
(Liparus coronatus)，
属于象甲家族

也很可爱，不是吗？

可别把我滚进面粉里！

红尾碧蝽 (Palomena prasina)，
它就是"污染"覆盆子的那个
没错！

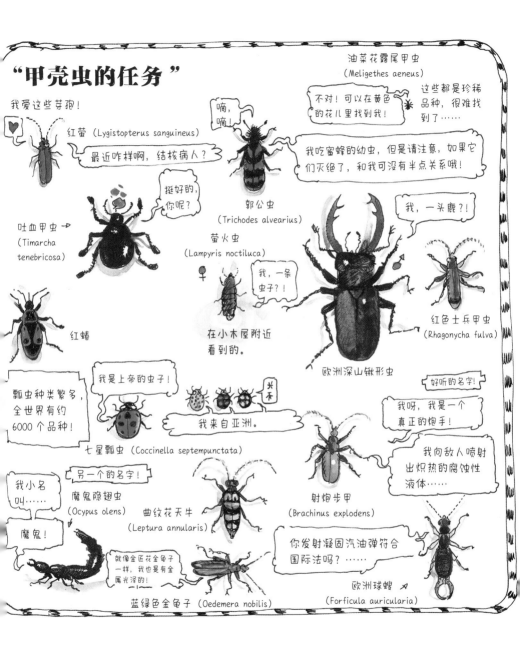

"甲壳虫的任务"

油菜花露尾甲虫
(Meligethes aeneus)

不对！可以在黄色的花儿里找到我！

这些都是珍稀品种，很难找到了……

我爱这些芽孢！

红萤 (Lygistopterus sanguineus)

嘀，嘀

我吃蜜蜂的幼虫，但是请注意，如果它们灭绝了，和我可没有半点关系哦！

最近咋样啊，结核病人？

挺好的，你呢？

郭公虫
(Trichodes alvearius)

我，一头鹿？！

吐血甲虫→
(Timarcha tenebricosa)

萤火虫
(Lampyris noctiluca)

我，一条虫子？！

在小木屋附近看到的。

红蝽

欧洲深山锹形虫

红色士兵甲虫
(Rhagonycha fulva)

瓢虫种类繁多，全世界有约6000个品种！

我是上帝的虫子！

我来自亚洲。

好听的名字！

我呀，我是一个真正的炮手！

七星瓢虫 (Coccinella septempunctata)

我向敌人喷射出炽热的腐蚀性液体……

我小名叫……

另一个名字！

魔鬼隐翅虫
(Ocypus olens)

曲纹花天牛
(Leptura annularis)

射炮步甲
(Brachinus explodens)

魔鬼！

就像金匠花金龟子一样，我也是有金属光泽的！

你发射凝固汽油弹符合国际法吗？……

蓝绿色金龟子 (Oedemera nobilis)

欧洲球螋
(Forficula auricularia)

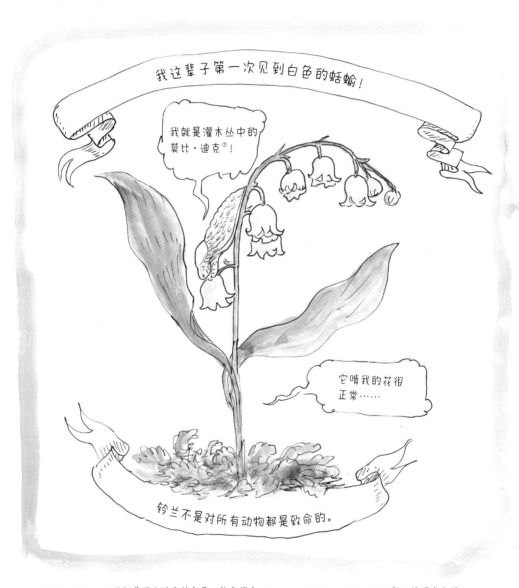

① Moby Dick，19 世纪美国小说家赫尔曼·梅尔维尔（Herman Melville，1819—1891 年）的同名小说，中文名为《白鲸》，"莫比·迪克"是小说中白鲸的名字。

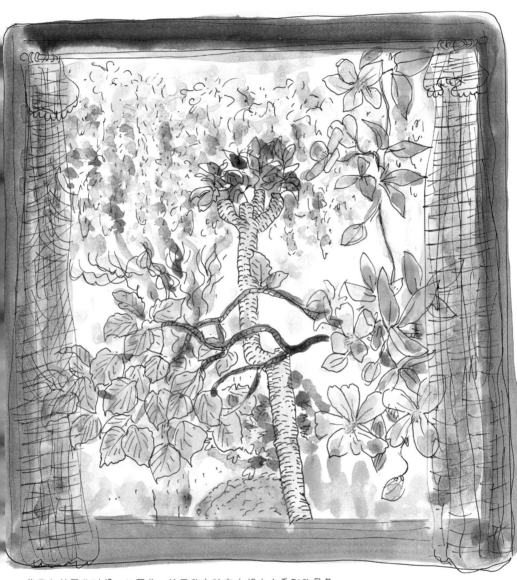

我不在花园的时候，从写作、绘画的实验室中望出去看到的景象……

致我的巴黎女郎和我的巴黎小孩，他们跟我一起经历了这场奇遇。

向《灰林鸮》这本受众极广的动植物杂志表示感谢和敬佩，我从小就痴迷其中。

弗雷德·贝尔纳

非常感谢布鲁诺·沃德（Bruno Voidey）、克莱蒙·贝内西（Clément Bénech）、弗洛尔·贝特泽（Fleur Pédezert）、威廉（William），特别感谢安妮-索菲·德·蒙萨伯尔（Anne-Sophie de Monsabert）。

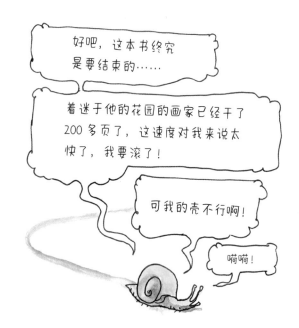

索 引

红色：动物 绿色：植物 黑色：地点 橙色：人物 **黑色粗体：月份**